中華文化基本叢書

白巍　戴和冰　主編

13

CHINESE WUSHU

李印東　著

中國武術

武道神藝

總　序

　　時下介紹傳統文化的書籍實在很多，大約都是希望通過自己的妙筆讓下一代知道過去，了解傳統；希望啓發人們在紛繁的現代生活中尋找智慧，安頓心靈。學者們能放下身段，走到文化普及的行列裏，是件好事。《中華文化基本叢書》書系的作者正是這樣一批學養有素的專家。他們整理體現中華民族文化精髓諸多方面，取材適切，去除文字的艱澀，深入淺出，使之通俗易懂；打破了以往寫史、寫教科書的方式，從中國漢字、戲曲、音樂、繪畫、園林、建築、曲藝、醫藥、傳統工藝、武術、服飾、節氣、神話、玉器、青銅器、書法、文學、科技等內容龐雜、博大精美、有深厚底蘊的中國傳統文化中擷取一個個閃閃的光點，關照承繼關係，尤其注重其在現實生活中的生命性，娓娓道來。一張張承載著歷史的精美圖片與流暢的文字相呼應，直觀、具體、形象，把僵硬久遠的過去拉到我們眼前。本書系可說是老少皆宜，每位讀者從中都會有所收穫。閱讀本是件美事，讀而能靜，靜而能思，思而能智，賞心悅目，何樂不爲？

　　文化是一個民族的血脈和靈魂，是人民的精神家園。文化是一個民族得以不斷創新、永續發展的動力。在人類發展的歷史中，中華民族的文明是唯一一個連續五千餘年而從未中斷的古老文明。在漫長的歷史進程中，中華民族勤勞善良，不屈不撓，勇於探索；崇尚自然，感受自然，認識

自然，與自然和諧相處；在平凡的生活中，積極進取，樂觀向上，善待生命；樂於包容，不排斥外來文化，善於吸收、借鑒、改造，使其與本民族文化相融合，兼容並蓄。她的智慧，她的創造力，是世界文明進步史的一部分。在今天，她更以前所未有的新面貌，充滿朝氣、充滿活力地向前邁進，追求和平，追求幸福，勇擔責任，充滿愛心，顯現出中華民族一直以來的達觀、平和、愛人、愛天地萬物的優秀傳統。

　　什麼是傳統？傳統就是活著的文化。中國的傳統文化在數千年的歷史中產生、演變，發展到今天，現代人理應薪火相傳，不斷注入新的生命力，將其延續下去。在實踐中前行，在前行中創造歷史。厚德載物，自強不息。是為序。

湯一介

序

大道尋眞武與文

　　中國武術，舊稱「國術」，亦稱「武藝」，是中華民族自古代傳承發展而來的個人防衛格鬥術。武術曾在中華民族史上起到非常之作用，它凝結著中華先民的生存之道，汲取中國傳統哲學養分而逐步形成絢麗多采的文化體系，是中華文明的全息縮影。歷史上，武術曾一度被用於戰爭，然而隨著時代的發展，集團作戰的軍事武藝在戰爭中逐步被取代，其搏殺本能逐步讓位於健身養性。除受父母之命或機緣巧合而習練受益者外，武術逐步淡出了常人的生活，漸行漸遠，成爲整個民族揮之不去並略帶神祕的記憶和小說家天馬行空的領域。

　　武術的發展歷經了幾次重心轉移。武術產生於古代氏族部落先民對保護個體生命安全的迫切需要，個人防衛是其本質特徵。隨著社會分工的深化和私有制的產生，階級社會出現，早期的武術爲後來軍事的形成提供了兵器、格鬥技術和人員的物質基礎。整個冷兵器時代，武術與軍事武藝相互交融與滲透，兩個方向相互促進且並行不悖，難以明確區分。隨著戰爭規模的擴大和戰爭形式的改變，集團化的軍事武藝與個人防衛

技藝的武術產生分野；火器在軍事上的普遍使用導致軍事武藝退出了戰爭的歷史舞臺。鴉片戰爭後，隨著中國社會的轉型以及工業文明和法制社會的到來，民間傳統武術逐漸失去了賴以生存和傳播的土壤。而近代中國社會的健身需求使武術體育化發展的趨勢日益明顯。不斷轉換的需求導致武術功能的多樣性和最廣泛的適應性。

十九世紀二、三十年代的「土洋體育」之爭最終導致了武術自身的歷史轉折。時至今日，在西方體育科學化的推動下，武術以全新的面貌加入中國現代體育的行列。武術體育化的發展歷程，也是中華傳統文化逐步與西方文化相適應的過程，從目前來看，這一過程尚未結束。武術伴隨中華傳統文化一路走來，磕磕絆絆、跌宕起伏。既然作為徒手或持械格鬥的技藝武術早已為現代武器所取代，那麼武術對於今天的社會還有價值嗎？

答案是肯定的，或許我們可以從武術所蘊含的豐富文化內涵裡找到。換句話來說，武術文化是武術價值的核心。武術由原始的格鬥技藝逐步發展為近代以拳種為特色形態，並且吸收了中國傳統哲學中的儒家、道家、佛家和兵家思想，融入了陰陽學說、太極說、五行說等觀念，充分體現中華文化「天人合一」觀、「知行合一」觀，並與中醫、藝術等關係密切。毫不誇張地說，中華優秀傳統文化要素在武術中體現得最為充分。

與此同時，武術在發展過程中與外界不斷交流，從而形成了自己的文化結構，有著武技與武理技術文化、武術行為文化、武術心態文化三個層次。武技與武理技術文化層是由有技擊內涵的身體動作及其動作的基本原理組成；人們從事武術實踐，在人際交往中約定俗成而構成武術行

為文化層，具體體現為武德；武術的心態文化層則是中華民族在從事武術社會實踐和意識活動中，長期氤氳化育出來的價值觀念、審美情趣和思維方式等。

武術的教化功能也別具特色，這主要體現在武德的傳承中，其提倡的忠、義、信、剛、毅、勇、誠的精神信念和仁、寬、恕、禮、讓的行為準則，對現代中國具有很深刻的教育意義。「文以澤心，武以觀德。」武術練習的長期、艱苦能夠磨礪習武者超常的恆心和毅力，並培養其忠信的品格。習武本意首在保家，而當宗族、民族遭遇危難之時，這種保家的動機就會昇華為捍衛民族尊嚴、維護祖國利益的國家意識。歷史上曾湧現出眾多不屈不撓、以身殉國的英雄人物，做出驚世駭俗的偉大壯舉，可見武術文化已經形成愛祖國、愛民族、重大節的優良傳統，具有「愛國主義」的文化自覺。

道與武藝相互吸納與滲透是武術發展過程中的又一重要特徵。在內外兼修中武術打通了與道之間的一隙之隔，由搏殺之捍術蛻變為高深之技藝，習練搏殺之技法也漸由一擊一刺攻伐之術，轉化成入道求真之法門。道以術而彰顯，術因道而深邃。用「武道神藝」來總括中國武術頗為貼切。

由於近代中國社會受到外來文化強有力的衝擊，以武術為代表的傳統文化更成為中華民族精神家園的守望者。它倡導誠信守義、厚德載物、自強不息、愛國保家、勤勞勇敢。無論是對獨立人格的塑造、民族精神的培植，還是和諧社會的構建，武術都有其獨特價值。它必將為中國和諧社會的構建、民族精神的凝聚和國家復興的實現發揮獨特作用。

從文化角度對武術進行全面系統的闡釋是我由來已久的心願，然而，

當我具體實施這項工作的時候，難度之大還是超出了我的想像。畢竟武術涉足的領域實在太多，而在對相關知識進行重新梳理時又出現了許多新的問題。由於時間緊迫，本書寫作過程中難免掛一漏萬，希望讀者予以批評指正！

目　錄

中國武術

①

武之歷史

▊ 起於生存

　　早在遠古時期人類的生存鬥爭中就孕育了武術的萌芽。為了獲得食物、保存自己，攻防能力是必需的，這也是武術產生的源頭。原始社會時期，狩獵是人類獲取生活資料的重要手段之一。人們除了使用一些簡單的工具外，常常依靠徒手的技能捕殺野獸。

　　大約在六、七千年以前，隨著生產力的發展和活動方式的轉變，原始農業文明逐漸在自然條件較好的區域出現。黃河流域的一些氏族部落開始進入新石器時代中期，石斧、石刀、石鋤、石鏟、石鐮（圖1-1）等工具已經被廣泛地製作和使用。

　　這些工具一方面在生產中為漁獵所用；另一方面也作為防身的武器。歷史上關於原始社會人類為了爭奪配偶、生產資料、家族首領的地位以及領土勢力範圍等原因而發生爭鬥的記載非常之多。如清代魏禧在《兵跡》卷一中說，太古之世「民物相攫，而有武矣」；《呂氏春秋·蕩兵》中記載：「未有蚩尤之時，民固剝林木以戰矣……爭鬥之所自來者久矣，不可禁，不可止」；《太白陰經》載有「木兵始於伏羲，至神農之世，削石為

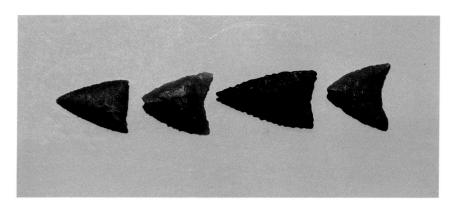

圖1-1　石鏃

鏃，即箭頭，通稱矢鋒，漢時叫作鏃或鏑。在舊石器時代晚期，先民們捕獵時已採用投射方式，最早的箭頭已距今28000多年。到了新石器時代，石鏃、骨鏃和蚌鏃都有發現。鏃的形制趨向多樣化，有雙翼、三稜、四稜、扁葉、圓棒形等。

兵」；等等。從這些記載中不難發現，那時的爭鬥多發生於個人與個人之間或規模較小，並且在爭鬥中已經有了簡單的武術格鬥和兵器的雛形。

　　隨後，生產力的發展使社會出現了分工，使人的勞動能夠生產出超過單純維持勞動者的生存所必需的產品，這時剝削隨之產生。當人類社會進入階級社會以後，戰爭便有了階級奴役的性質。這時進行的戰爭往往純粹是爲了掠奪。部族規模擴大，私有財產在有權威的首領中有了積累，部族間的武力衝突已經逐步發展成爲具有掠奪財富性質的部落戰爭。（圖1-2）戰爭中，個人的搏殺技能是決定勝敗的關鍵，氏族首領往往是由體格健壯、搏鬥能力強者擔當。當年幼者逐漸成年後，年長者將搏殺的技藝悉數傳授，這就爲武術技藝的積蓄和傳播提供了基礎。這種人與人之間搏殺格鬥經驗的蓄積和傳播成爲「武術」的直接來源。

　　另一方面，此時帶有鋒刃的農具已經遠遠不能滿足作戰的需要，於是就出現了專門用來作戰的工具——武器。武術及武器的使用既是氏族部落

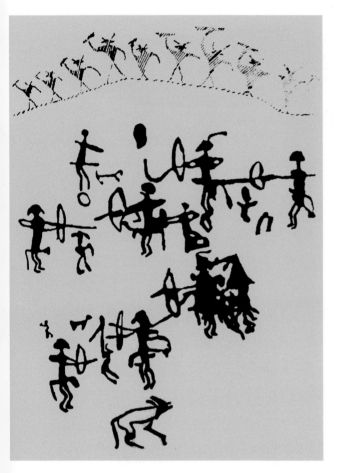

圖1-2　陰山岩畫

這是一幅頗為生動的征戰圖，表現的是遠古部落武裝衝突中的戈射戰。這幅圖對勝敗雙方刻畫得很明朗。勝者一方，士兵們披堅執銳、挽弓搭箭，向敵人前後夾攻。他們都頭留雙辮，有些人頭上還插著長長的羽毛（可能為軍事首領）；敗者一方，光頭居多，有的已身首異處，有的正在逃跑，整個畫面勝敗對比鮮明，很可能是某部落為紀念一次戰爭勝利而特意刻下的記功圖。

打敗對手、爭奪生存空間的物質條件，又是防禦外來侵襲、延續種族的基本保障。這時的武器多用石、骨、木、竹等材料製成（圖1-3），形式上也模仿動物的角、爪、牙和鳥喙等帶尖鉤刃，比宜農宜戰的工具具有更大的殺傷力。

　　相傳中華民族就是在這樣的氏族戰爭中產生的，且兵器也是伴隨氏族戰爭而發明和運用的。當時的各個小氏族經過長期的紛爭、融合，在中華

圖1-3 骨刀

夏代骨刀，刀刃鑲嵌紅瑪瑙，長16 cm，寬3.2 cm，紅山
文化遺址出土。

大地上形成了主要以炎帝、黃帝、蚩尤爲首領的三大氏族集團。這三大氏
族不可避免地發生了激烈的爭戰，首先是炎帝受到強悍的蚩尤氏族的侵
犯，炎帝氏族不敵，被逐出九隅。炎帝氏族在九隅之戰後又與黃帝氏族交
鋒，這就是著名的阪泉之戰。擅長火攻的炎帝一開始突襲了黃帝。黃帝派
應龍熄滅火焰後，率領熊、羆、貔、貅、貙、虎在阪泉之野（今山西或河
北境內）與炎帝擺開戰場。（圖1-4）經過三次交鋒，黃帝徹底戰勝炎帝，而
黃帝與炎帝兩大氏族從此開始結盟，逐漸融合成了以炎黃氏族爲主的中華
民族。

　　聯盟後，炎黃氏族共同面對的勁敵就是蚩尤所領導的氏族集團，兩者
之間進行了一場大規模的戰爭。蚩尤氏族擁有先進的冶煉技術，善製兵
器，在戰爭初期佔盡優勢。雙方在戰鬥中各顯神通，經過數個回合的較
量，黃帝在涿鹿將蚩尤殺死，取得了最終的勝利。而蚩尤雖然戰敗被殺，
卻也因爲善製兵器而傳下了美名，人們把戈、殳、戟、酋矛、夷矛等兵器
的發明都歸功於蚩尤，蚩尤也因此被後世尊爲「兵神」。

　　就這樣，在「物競天擇，適者生存」的環境中，武成了民族賴以生存
的先決條件，由此也衍生出一種尚武的風氣。那時，凡因怯陣戰敗而死的
人，死後要投諸墳塋以罰之。相反，如果是在戰場上英勇戰死的壯士，其

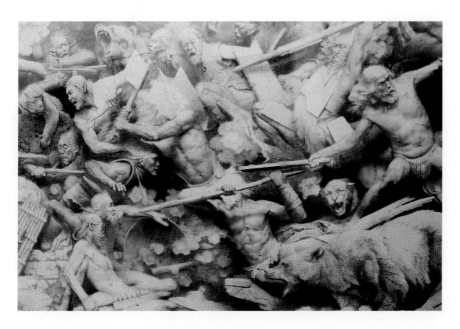

圖1-4 阪泉之戰

阪泉之戰是中國上古時期傳說中的一場戰爭,見於《史記‧五帝本紀》。黃帝通過阪泉之戰,平息了聯盟內部的紛爭,眾部族推舉黃帝為天子,以代替炎帝神農氏。黃帝「內行刀鋸,外用甲兵」,建立了新的統治秩序。

遺孤或雙親每年春秋兩季都會受到特殊的禮遇和慰問。在戰鬥中表現膽怯的懦夫連「演武」這樣重要的活動也一律不准參加,可見當時的人們對勇猛與武力的推崇。

　　正因為武術起源於人類的生存與戰爭,所以武術與軍事(軍事武藝)同源而生。若按照出現時間來說,武術早於軍事武藝。早期人類為了保護自己的勞動產品而進行的是人與人之間的個體爭鬥。私有財產出現導致階級社會萌芽,家族、氏族間為爭奪生產資料的群體性戰爭也應運而生。

　　隨著社會分工細化,生產力水平進一步提高,利益集團的規模不斷地擴大,權力也不斷地集中。利益集團間的爭鬥逐步由小團體私鬥發展到有

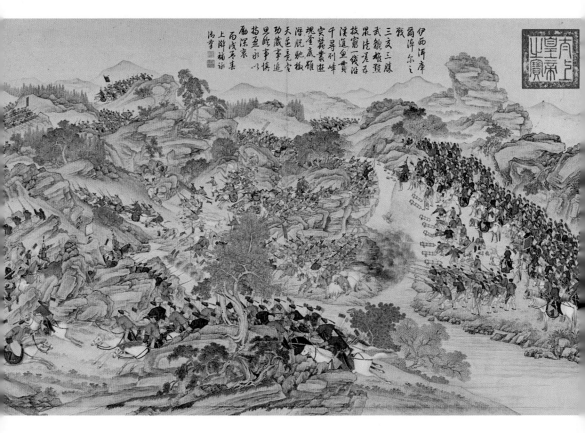

圖1-5　伊西洱庫爾淖爾之戰

這幅畫由清代宮廷畫師所繪，反映的是十八世紀中期，清軍在新疆平定大小和卓叛亂的戰爭中採用冷兵器和火器混合的戰法一舉擊敗叛軍的實景。圖中，清軍在河右岸以火砲、火槍轟擊對岸之敵人，雙方隔著溪水用火槍和大砲對射，最終清軍的火砲擊破了叛軍的馬陣。

規模的集團作戰，集團化軍事出現。以兩兩搏鬥為特徵的武術並未因為集團軍事的出現而消亡，反而在整個冷兵器時代，隨著軍事武藝的發展呈現快速發展的趨勢。一方面，個人的搏殺能力仍然是集團戰爭決定勝負的重要因素；另一方面，社會動盪引發民間習武自保，這也促進了武術的發展與交流。儘管歷代統治階級對民間武術採取打壓的態度，但收效甚微。民間私自結社習武屢禁不止，到明清時期逐步形成源流有序、拳理明晰、風格獨特、自成體系、拳種逾百的龐大武術體系。

十九世紀以後，隨著火器的大量輸入，冷兵器時代結束。（圖1-5）1895年，清政府令袁世凱在天津小站編練新建陸軍，完全放棄了舊式兵器，開始全面使用槍砲。舊式武藝的軍事功能被大大地弱化了，軍事武藝與現代軍事分道揚鑣。光緒二十七年（1901）清王朝宣布廢止武舉制度。

因此，武術發展史涵蓋了與軍事產生、交融、發展、分離的完整過程。從武術與軍事關係的角度考察中國文明史，我們既可以尋找到氏族公社時期的部落在戰爭中發展成為統一國家的完整過程，把握軍事發展的脈絡，又能從作為遠古人類個人生存鬥爭的基本格鬥技能到現代武術形式的演進過程中，探尋武術歷史的發展規律。

▎文武較量

告別茹毛飲血、人獸共棲的荒蠻生活，人類迎來了文明的曙光。文明與野蠻就如同硬幣的兩面，彼此相悖卻不能分離，正如當今最為先進的科技都用於殘酷的戰爭。武作為中華先民的生存手段，對於中華文明的萌發起著至關重要的作用。

重武輕文

春秋戰國時期（前770—前221）是中華民族由奴隸社會向封建社會過渡的時期，這一時期也是用武最盛的時期。歷史記載西元前722—前464年的二百五十九年中，只有三十八年沒有戰爭。「春秋之中，弒君三十六，亡國五十二，諸侯奔走不得保其社稷者不可勝數」，上至天子，下至黎民，奔走紛紜，不遑啓處，「邦無定交，士無定主」，這一社會現實導致武士的俠風盛行，造就了一批武藝高強的著名武士、劍客。養由基（圖1-6）、紀昌就是習射群體中具有代表性的人物。養由基善射，距離柳葉百步而射，百發百中，聞名天下。紀昌為練就神射之功，遵從飛衛建議，三年仰面注視妻子之織布機飛梭，針刺不眨眼皮，最後練成了用箭射

圖1-6　《由基射猿》
（清，吳友如繪）

戰國時楚王在圍獵時遇見一隻能夠接箭的猿猴。楚王連發三箭，竟然都被這只猿猴接住，楚王大為驚奇，就命人把神箭將軍養由基請來，命他射猿。此時，養由基已經封箭了，但是楚王之命不得不從。養由基剛一挽弓搭箭，那對面的猿猴便雙眼流淚，似乎知道自己性命難保。後來，猿猴果然被養由基一箭射死。

懸掛在窗口的蝨子，箭透蝨子的心而拴蝨子的牛尾不斷的神功。

　　武士作為特殊的社會人群，他們意志堅強、恪守信義，願意為自己的信念出生入死。在生死抉擇中，體格強健、武功超群往往是決定性因素，當時的人們普遍崇尚孔武有力。然而，常年征戰也造成生靈塗炭、民不聊生，其中一部分掌握文化的士人開始考慮採取何種措施以平息戰亂，達到休養生息。於是就產生了各種思想流派，如儒、法、道、墨（圖1-7）等。他們互相論戰，著書講學來宣傳自己的主張，這也促成了中國第一次學術上的繁榮景象，也就是「百家爭鳴」。爭鳴中的百家雖各有主張，但他們都有一個共同的目標：抑制重武過度所產生的連年戰亂。

　　有一則典故很好地說明了當時武士的情況。

　　齊景公時期齊國有三位著名的勇士：公孫接、田開疆、古冶子。他們

武藝高強，爲國家立下了赫赫戰功。這三人意氣相投，結爲異姓兄弟，又自恃功高，目中無人，甚至不把相國晏子放在眼裡。於是，晏子決定用計謀除掉這三位猛將。

一天，晏子指著招待魯昭公剩下的兩個仙桃對三人說：「國君要你們三人按照功勞大小來分這兩個桃子。」公孫接性急，列舉了自己的功勞後迫不及待地取了一個桃子。田開疆也不甘示弱，趕緊表明自己的戰功，取過第二個桃子。古冶子見此非常生氣，說道：「當年我守護國君渡黃河，殺死河水中的鱉怪，難道功勞不如你們嗎？」公孫接、田開疆聽後馬上醒悟，論功勞和勇氣他

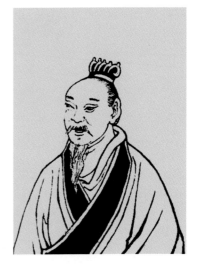

圖1-7 墨子

墨子（前468—前376），戰國時期著名的思想家、教育家、科學家、軍事家，墨家學派創始人。墨家的傳世經典《墨子》內容廣博，包括了政治、軍事、哲學、科技等方面，同時也是最著名的中國古代守城術典籍。

們都不如古冶子，「取桃不讓，是貪也；然而不死，無勇也」。兩人覺得對不起朋友，顏面喪盡，立刻拔劍自刎。古冶子看到昔日朋友瞬間亡故，大驚而痛悔，於是也自刎而死。

區區兩個桃子，頃刻間讓三位猛將都倒在血泊之中，這就是歷史上著名的「二桃殺三士」的故事。古今不少觀點認爲：晏子足智多謀，兵不血刃，不費吹灰之力就除掉了三個勇士；而三個勇士飛揚跋扈、不懂禮節、有勇無謀，實在可憐可歎。然而，對於此事的評價也有不同觀點。唐代的李白在《梁甫吟》中用「力排南山三壯士，齊相殺之費二桃」來諷刺晏子的陰險毒辣。今人也爲武士不苟且不偷生，將仁義、勇氣和榮譽看得比性命更重要，捍衛理念甚至不惜犧牲生命，心胸坦蕩、敢於承擔的品格唏噓

讚歎。不同觀點的背後折射的是不同的價值判斷，如此截然相反的觀點，
著實令人思考。

在此，需要對「士」這一階層進行說明。古代「士」階層是從平民中
分化出來的，他們平時從事耕耘，有戰事時出征作戰。隨著生產力水平
的提高和職業的細化，其中有勇力和武藝者不再耕田而專門作爲武士（圖
1-8），其社會地位也略高於一般平民。到了春秋時期，王綱解紐，列國爭
霸，「士」階層開始出現分化與蛻變，舊社會秩序的解體打破了有史以來
貴族壟斷知識的局面，使得平民階層有了出現文人的可能。於是，一部分
「士」人專門從文，爲統治階級出謀劃策，通過參政而進入上層社會。

而作爲國家權力的
象徵，「皇權」的維繫
雖不能離開武官所統領
的武裝力量的保衛，但
是武官擁有的「武力」
過於強大，又會對「皇
權」造成威脅。因此，
通過完全依賴於皇權且
手無縛雞之力的文官
制衡武官就顯得至關重

圖1-8 白玉武士俑

戰國晚期。武士身高體壯，身著
鎧甲戰袍，面部表情沉著剛毅，
忠厚質樸，心態坦然，透出一絲
豪放，表現出武士恭敬而謙謹的
待命神采，真實而傳神地塑造出
一位忠於職守、忠心耿耿、盡心
盡責的武士形象。

要。文與武集於一身，對皇權威脅更大，所以文與武必須分途，甚至在社會穩定期，「以文驅武」也是統治階級的基本國策。

重文輕武

統治階級對「重文輕武便於統治」的認識是付出了許多代價才得到的。統治者在通過武裝鬥爭奪取並建立相對穩定的政權後，都無一例外對民間採取「抑武」政策。在「抑武」的過程中逐漸認識到了「文治」的好處。

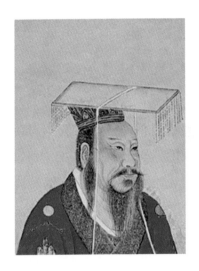

圖1-9　秦始皇像

嬴政（前259－前210），中國歷史上最偉大的政治家、戰略家、改革家、軍事家，首次完成中國統一。對中國和世界歷史產生了深遠影響，奠定了中國兩千多年政治制度的基本格局，被明代思想家李贄譽為「千古一帝」。

用武力滅六國而統一中國後，秦始皇（圖1-9）為了維護皇權統治，採取的重大措施之一就是收繳天下兵器，在民間禁武。《史記·秦始皇本紀》載，秦王「收天下兵，聚之咸陽，銷以為鐘鐻，金人十二，重各千石，置廷宮中」。秦始皇做了中國歷史上第一個皇帝，自稱「始皇帝」。他規定：自己死後皇位傳給子孫時，後繼者沿稱二世皇帝、三世皇帝……以至萬世。秦始皇夢想皇位永遠由他一家繼承下去，「傳之無窮」。然而，傳到二世嬴胡亥，秦朝就滅亡了。剛剛建立起來的偉大帝國短短數年就被葬送了，其原因何在？除了實行法家的苛刻法治，以暴力治國，還有很重要的一點是採用了李斯的建議「焚書坑儒」（圖1-10）。雖然儒生時常非議朝政、厚古薄今，主張「復古、師古」。但儒家學者大多也只是過過嘴癮，「秀才造反，三年不成」，實際上大可不予理會。然而，秦始皇同意李斯的建議，認為這幫

圖1-10　焚書坑儒

秦始皇三十四年（前213），秦始皇採納李斯的建議，下令焚燒《秦記》以外的列國史記，對不屬於博士館的私藏《詩》《書》等也限期交出燒毀，此即爲「焚書」。第二年，兩個術士（即儒士）暗地裡誹謗秦始皇，秦始皇得知此事大怒，派御史調查，審理下來，得犯禁者460餘人，全部坑殺。此即爲「坑儒」。兩件事合稱「焚書坑儒」。

儒生「以非當世，惑亂黔首」，再加上「盧生」「侯生」欺騙誹謗秦始皇，結果460餘名儒生方士在咸陽被坑殺。「抑武輕文」最終沒能避免秦國改朝換代的命運。

　　平民起家的漢高祖劉邦用武力打敗項羽奪得天下。統一中國建立漢朝之後，漢高祖劉邦一改前朝好戰與分裂的政治主張，「厭苦軍事，亦有蕭、張之謀，故偃武一休息，羈縻不備」，先解決軍事上的威脅；而後以文治理天下，重用儒生，並成爲中國歷史上第一位祭祀孔子的皇帝（圖1-11），從而爲漢朝及後世以儒家思想治國奠定了基礎。漢武帝以前，漢朝統治者遵循的治國方略是黃老之學，「無爲而治」，「不尚賢，使民不爭」。而漢武帝親政後，採納了董仲舒的建議，「罷黜百家，獨尊儒術」。

圖1-11　漢高祀魯

明成化年間彩繪，作者及繪製年代不詳，曲阜孔廟藏。此圖描繪漢高
祖劉邦來到魯城祭祀孔子的場面。

　　自此以後，中國歷代形成了以武奪權、以儒治國、文武殊途、分而治
之的國家治理方式。統治者們從維護國家的角度認識到「故國雖大，好戰
必亡；天下雖安，忘戰必危」。廢武當然不敢，只能通過「輕武」達到
「抑武」的目的了。

▌ 武興國盛

「重文輕武」只是統治者給世人展示出的一種表象，實際上歷代帝王大多重視武藝。

冷兵器時期，武功是保全性命的第一要務，統治者往往能征善戰，尤其是開國皇帝更是武藝非凡。殷商開國君主商湯崇尚武功，「自把鉞以伐昆吾，遂伐桀」，自詡：「吾甚武」，並以「武王」為號。著名的歷史故事《荊軻刺秦王》（圖1-12）則記載了秦始皇被作為職業刺客的荊軻追殺，繞柱而逃，反過來卻砍傷了荊軻的一條腿，最終荊軻被殺。三國時期，魏武王曹操「手劍殺數十人，餘

圖1-12　明末刻本《新列國志》中描繪荊軻刺秦王情景的插圖

皆披靡」。就連「重文輕武」的宋朝，其開國皇帝宋太祖趙匡胤也是武藝高強且神勇無比，起事之前曾單挑敵方名將而威名大噪，成為後周禁軍眾將領的翹楚，武術流派中也有「太祖長拳」，相傳為宋太祖趙匡胤所創。

以武興國

細看歷代興衰，也往往是「文武共治」則國興，「棄武重文」則國衰民弱。

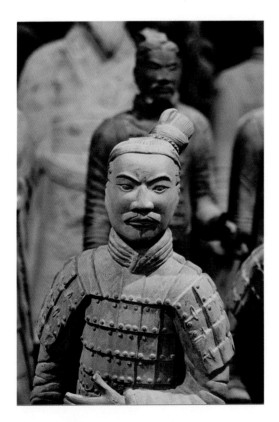

圖1-13　秦兵俑

秦統一中國後，號稱擁有百萬精銳之師。從秦皇陵兵馬俑的出土情況看，步兵是秦代軍隊構成中的主體，擔負著同敵軍近身格鬥的重要作戰任務。

秦國的強大得益於秦王對武力和軍事的重視，秦國先後湧現出一大批戰功卓著的軍事將領，為秦統一中國立下了不朽功勳。這其中最為著名的戰將當數白起。白起用兵，善於分析敵我形勢，然後採取正確的戰略、戰術方針對敵人發起進攻，戰必求殲。伊闕之戰斬殺韓魏聯軍二十四萬；攻楚三次，攻破楚都，燒其祖廟，共殲滅三十五萬楚軍；攻趙先後殲滅趙軍六十萬；攻韓魏殲滅三十萬，一生共殲滅六國軍隊約一百六十萬。

（圖1-13）

在中原各國相互征戰、無暇北顧的時候，匈奴乘

機南侵,攻略秦、趙、燕三國的北方邊地。秦始皇兼併六國後,派蒙恬率三十萬大軍北伐,擊敗了匈奴,穩定了北方邊疆;南攻嶺南的百越,把兩廣併入到中國的版圖之中。為防匈奴南下,蒙恬奉命徵集大量勞工在燕、趙、秦長城的基礎上,修築了西起臨洮、東到遼東的萬里長城,對鞏固秦北部邊地發揮了重要作用。正是由於秦始皇改制軍隊、尚武強兵、修築北禦匈奴的萬里長城,從而將秦國締造成了強大的軍事帝國。雖秦始皇歷來被冠以「暴君」之名,然其建立的豐功偉績也不能被抹殺。

　　大唐天下是李淵父子用武力奪取的,而李氏家族也是武術世家。李淵以箭藝精絕而得北周武帝宇文邕之姐襄陽公主為妻。李世民岳父長孫晟也是「善彈工射,矯健過人」,因可一箭雙鵰而為突厥可汗攝圖歎服。李世民自小跟隨父親轉戰南北,耳濡目染形成了強悍驍勇、威武豪放的性格特點。而如火如荼的隋末農民起義,又為李世民的尚武精神提供了廣闊的實踐平臺。在晉陽起兵過程中,李世民廣泛結交英雄豪傑;在歷時七年的統一戰爭中,更是屢建戰功,確立了軍事上的牢固地位,也為其日後奪取帝位奠定了堅實基礎。他對弓箭鍾愛有加,發射的箭比普通箭大一倍;喜歡馭馬、騎射,乃至成癖,在他死後所葬昭陵內陪葬有六駿雕刻,工藝精美絕倫。（圖1-14）

　　李世民尚武思想的另外一個表現還在於對軍事的高度重視,其加強國

圖1-14　《昭陵六駿圖》卷（金,趙霖繪）

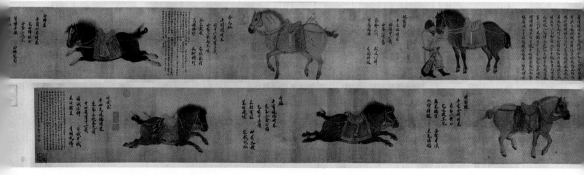

防建設的重大舉措之一便是「寓兵於農」。「三時耕稼，襏襫枷耒。一時治武，騎劍兵矢。」待有戰事，則「釋耒荷戈」。出則爲兵，入則爲民，既不誤農時，又不忘武備，一舉而兩得。且民衆自備武具，還可爲國家節省庫銀。唐朝一改漢朝步兵防禦爲主的傳統作戰方式，專設騎兵以禦北方突厥、吐蕃、阿拉伯等游牧民族的騷擾。騎軍主動出擊，在廣袤的草原上作戰迅捷無礙，以閃擊戰攻殺敵軍，開疆拓土，有力地確保了北方邊境的安寧。

正是因爲李世民深刻地認識到國家唯有以強大的軍事實力爲後盾，才能修文德、鎮八荒，避免生靈塗炭，因此，他格外強調治世文武並進。他曾對近臣封德彝說：「戡亂以武，守成以文，文武之用，各隨其時。」恰恰在李世民「以武功定天下，以文德綏海內」的治國思想下，才有了中國歷史上最爲輝煌的大唐盛世。

被稱讚爲「一代天驕」的成吉思汗，出生於一個沒落的蒙古族貴族家庭。成吉思汗自幼歷盡艱辛，少年的苦難造就了他堅忍不拔的性格。成年後的成吉思汗尚武強悍、廣交朋友。他挑選「有技藝，身材端好」的貴族子弟，組成親衛軍，叫作「怯薛」；平時擔負大汗帳殿的護衛，在大汗親征時，才作爲主力參加戰鬥。這支軍隊是蒙古軍隊的精銳，成爲鞏固蒙古王朝統治的有力支柱。在成吉思汗的領導下，蒙古王朝將鬆散的部族社會統一爲兵強馬壯、軍紀嚴明的軍事集團。此後，成吉思汗和他的子孫們在四十多年裡，先後發動了三次西征，建立了橫跨歐亞大陸，中國歷史上版圖最爲遼闊的「大蒙古帝國」（圖1-15）：東、南到海，包括臺灣及附近島嶼；西到新疆；西南包括西藏、雲南；北含西伯利亞大部；東北到鄂霍次克海。這不僅改變了關係到漢、女眞、西域各族和蒙古族本身的歷史，而且也改變了中亞、西亞和歐洲的歷史。

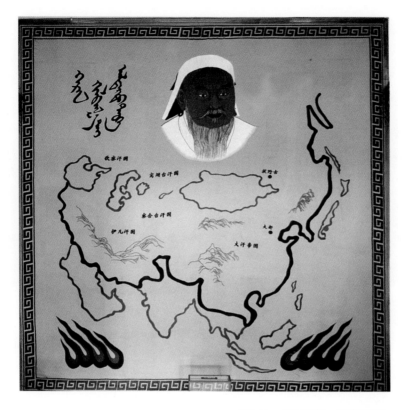

圖1-15 「蒙古帝國」時期疆域圖

抑武敗國

在漫長的封建時期，一旦統治者江山坐穩，就將「重文抑武」與「攘外安內」作爲一項基本國策堅決執行。因此歷史上的開國帝王多是尚武強國、開疆拓土；而其後的皇帝則多平庸無爲，有些甚至採取過度「重文抑武」的政策而導致江山易主、朝代更迭。

宋代是貫徹「重文抑武」最爲徹底的朝代。宋太祖趙匡胤以殿前都點檢一職發動「陳橋兵變」（圖1-16），從年僅七歲的恭帝柴宗訓手中奪取了

21

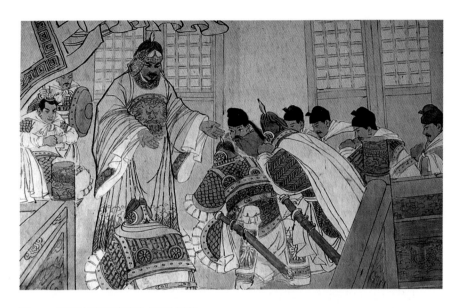

圖1-16　河南封丘陳橋驛壁畫《陳橋兵變》

「陳橋兵變」是趙匡胤建立宋朝前夕所進行的一場政變。後周恭
帝顯德七年（960），大將趙匡胤藉口北漢與遼聯合南侵率軍出
大梁（今河南開封），至陳橋驛（今開封東北）授意將士給他穿
上黃袍擁立他為帝。此次兵變最後導致了後周的滅亡和宋朝的建
立，推動了歷史的發展。

政權。為防止「黃袍加身」的事件再演，他以「杯酒釋兵權」的方式解除
了隱患。經過十七年整合，將犯上作亂、桀驁不馴的悍將轉變為謙恭、謹
慎的軍官，昔日「重武輕文」的世風逆轉；太宗時，「方欲興文教，抑武
事」，以致「昔日武夫桀驁跋扈的影子蕩然無存」。武將為了避免功高震
主之嫌，「剪鋒挫銳，有意避功」，社會上也流傳「好男不當兵，好鐵不
打釘」的說法。真宗即位之初，頗有對「武備」予以重視、表現朝廷「神
勇權威」的想法。但罷免「頗具陽剛之氣」的寇準後，「崇文抑武」又進
一步發展成「上崇尚文儒，留心學術，故武毅之臣無不自化」，出現了
「文恬武嬉」的局面。仁宗性情懦弱，繼承「崇文抑武」的方針，民間對
武職極為歧視，武官（圖1-17）地位每況愈下。

陳堯咨的遭遇即可以看作宋代「重文輕武」極端化的一則典型。陳堯咨於宋眞宗咸平三年（1000）中庚子科狀元，不僅文筆在其兩位兄長之上，而且酷好武藝，練就「百步穿楊」的精湛射術，世人稱之爲「小由基」。文武雙全的他本可以成爲宋朝的棟樑之才，然而，高超的武藝與尙武的精神氣質非但沒能爲其仕途加分，反而爲掌管朝政的文官所輕視。他的兩個兄

圖1-17　宋《大駕鹵簿圖》中出現的武官

「鹵簿」指的是古代皇宮儀仗隊，宋代鹵簿分爲四等，大駕鹵簿列爲第一等禮制，專用於郊祀大禮。北宋畫院繪製的《大駕鹵簿圖》是爲便於官吏將士演練禮儀之用。

長因符合當朝文官的形象而迅速升遷，雖無軍事和政治才能卻成爲朝中重要軍事將領，甚至官拜宰相；陳堯咨因爲一身的陽剛之氣而爲柔弱腐朽的官場所排斥，雖志向遠大卻被迫轉入武職而一生仕途顚簸。陳氏三兄弟仕途的結局足以說明當時「崇文抑武」風氣之甚。此外，武將出身的樞密使張耆也曾被宰相王曾當著太后的面蔑稱爲「一赤腳健兒」。這些事例都足以說明當時「重文抑武」之策對武士階層打擊壓迫的程度，宋帝國的衰敗亡國跡象已盡顯。

尚武精神

實際上，中國歷來並不缺乏尚武的精神，只不過統治者的這種「重文輕武」主要是爲了弱國民而強皇權，試圖將武備教育作爲貴族的特權。這個傳統由來已久，在最早出現的教育機構及其內容中都可見一斑。「庠序」是古代學校的稱謂，其原意爲習射之地。古代貴族子弟所學的「六藝」中就包括射、御（圖1-18）等與軍事緊密相關的內容。西周初期的學校教師都是由高級軍官擔任，其職名爲「師」，後來的教育者就延續「教師」這一稱呼。在古代相當長的一段時期，只有貴族才能佩劍，平民百姓是不能佩劍的，因此，中國古代習武是貴族特權。統治者都十分重視對其皇子皇孫的弓馬騎射等的武藝教育，皇宮內也多設有類似習武練功的場

圖1-18　漢墓壁畫中的御車圖

「御」爲中國古代「六藝」之一，指的是駕馭馬車的技術與技巧，
是當時士人的基本技能，因爲當時戰馬和戰車的多寡與國力強弱息
息相關。孔子在授課時也把「御」作爲很重要的一項內容。

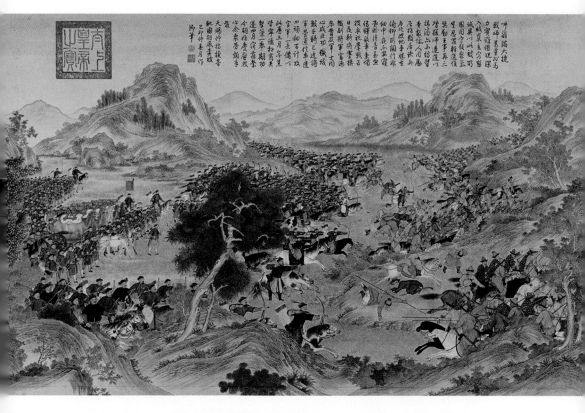

圖1-19　呼爾滿大捷

此圖爲清代宮廷畫師所繪，畫乾隆二十四年（1759）正月，清軍在呼爾滿
與和卓軍激戰的場面。圖中的清軍多數是使用弓箭和腰刀的騎兵，最終清
軍以強悍的騎兵和弓箭徹底摧毀了和卓軍的部隊。

所。清代作爲由少數民族靠騎射入主中原而建立起來的王朝（圖1-19），更
是特別重視皇子的騎射技能。如康熙皇帝就規定皇子們必須學會騎術箭
法。他認爲，練就過硬的武藝，一能統兵打仗，二可強健筋骨。學習步射
時，擬請由御前大臣及乾清門侍衛派出數人隨同校射，以資觀察。而康熙
每每到山林狩獵（圖1-20），都無一例外地要帶皇子們參與其中，以此檢查
他們騎術、箭法的水平。

圖1-21　精武體育會武師
在嶺南大學教授武術

民國時期，嶺南大學在引
進西方近代運動項目的同
時，兼習中國傳統的武
術。1919年廣東精武體育
會成立後，嶺南大學認為
提倡拳術有益於體育，學
生遂組織國技團，由精武
體育會派武師來校教授武
術。

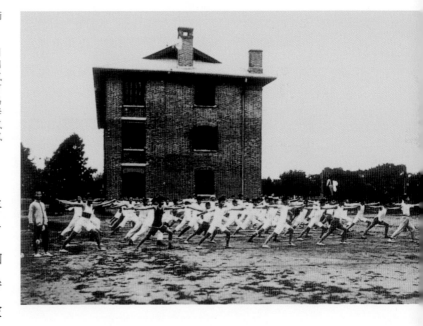

　　總之，幾千年的封建專制造就了中華民族恭順溫和的氣質。鴉片戰爭後，外強入侵，家國罹難，中國淪為半殖民地半封建社會。這時，「尚武精神」經過歷代的刻意壓制，在清末已蕩然無存。一些仁人志士效法西方開展「洋務運動」，以變法圖強、倚軍事救國。而流亡日本的梁啓超更是認識到改變孱弱柔順的民風、重塑強悍的民族精神才是一切的根本，於是慷慨陳詞寫下《中國之武士道》以期喚醒民眾。推翻清政府的孫中山對民族柔弱恭順所帶來的危害有清晰的認識，1919年在精武體育會（圖1-21）成立十週年紀念活動時，孫中山親自題「尚武精神」匾額。

圖1-20　《康熙狩獵圖》

清軍入關後，為了保持尚武、彪悍的民族傳統，把狩獵當作一種制度堅持下來。康熙皇帝從小刻苦學習騎馬和射箭，狩獵技藝爐火純青，越發精湛，無論獵物是猛如虎、健如熊，還是捷如兔，康熙皇帝往往都能一發射中！康熙狩獵主要是使用弓箭和火槍，相傳有一次他在一天之內就射中兔子318隻。

武道神藝

中國武術

2

武與文化

儒聖尚武

中國文學中從來不乏對書生形象的描摹，他們大多如蒲松齡在《聊齋誌異》中所刻畫的飽嘗世情冷暖的清苦之士或是魯迅筆下的孔乙己一樣。這些書生不論是白淨清秀、風度翩翩，還是長衫著地、窮酸潦倒，基本上都難脫文弱之氣。總之，這類文學形象已經深入人心，而對於儒生們所尊的聖人孔子（圖2-1），人們自是想當然地認為他也是手無縛雞之力的模樣。直到近代，國學大師梁啓超為喚醒中國人麻木孱弱的神經而著《中國之武士道》，才第一次將孔子習武之能事

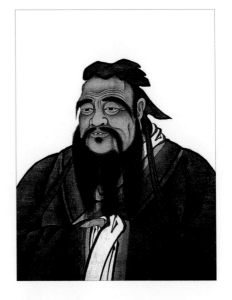

圖2-1　孔子像

孔子名丘，字仲尼，春秋時代魯國人，是中國古代的思想家和教育家，也是儒家學派的開創者。孔子曾經周遊列國，傳道授業，推行仁義之政。

29

公布於天下，並認爲孔子是中華民族史上第一武士。

孔子精於武

　　孔子習武的確有據可查。孔子是殷商貴族後裔，其父叔梁紇是當時魯國有名的武士，驍勇善戰，以軍功升爲陬邑大夫，身高九尺有餘，膀大腰圓，十分魁梧。當年逼陽之戰，魯軍剛進去一半，懸門突然掉下，多虧叔梁紇反應迅速，舉臂將懸門抵住，直到魯軍完全撤退，方才放下懸門，此事震驚諸侯各國。孔子繼承了父親的體格，身高九尺六寸，相當於現在一公尺九以上，當時被稱爲「長人」。《呂氏春秋·慎大》記載：「孔子之勁，舉國門之關，而不肯以力聞。」可見孔子雖無意以勇力成名，卻也像其父一樣膂力過人。除此之外，孔子勇猛且身手十分敏捷。《淮南子》中描述孔子：「智過於萇弘，勇服於孟賁，足躡效菟，力招城關，能亦多矣。」

　　孔子能文會武是不爭的事實。孔子精通「六藝」，包括禮、樂、射、御、書、數六項，這也是貴族教育的主要內容。之所以習射於學宮，馳驅於郊野，除了禮節的需要之外，最主要的目的還是爲戰事作準備。御、射即駕戰車和射箭（圖2-2），是當時戰爭中最爲重要的兩項技術。孔子善射，《禮記·射義》記有「孔子射於矍相之圃（在今山

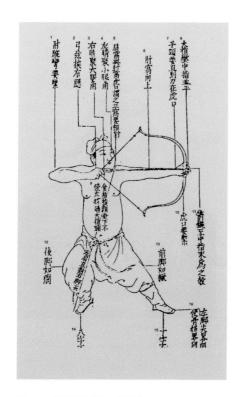

　圖2-2　古代射箭動作要領圖解

東曲阜孔廟西側），蓋觀者如堵牆」，由此可見其射藝之精。至於孔子「御」的技藝，可能更優於射。《論語・子罕》記載了一則事例：「達巷黨人曰：『大哉孔子，博學而無所成名。』子聞之，謂門弟子曰：『吾何執？執御乎？執射乎？吾執御矣。』」孔子聽別人說他博學而缺乏足以成名的強項，便與弟子商議選一門技藝來展示。在射、御之中，孔子經權衡而選定「執御」，可見其駕馭戰車的本領當比射箭更強。

孔子不僅自身射藝精湛，而且作為「萬世之表」，還將這些武藝傳授給學生（圖2-3）。古代庠、序、學、校四者皆是被人用來肄射習武的，孔子所辦的私學就包含這些內容。《史記・孔子世家》記孔門「弟子蓋三千焉，身通六藝者七十有二人」，又「冉有為季氏將師，與齊戰於郎，克之。季康子曰：『子之於軍旅，學之乎？性之乎？』冉有曰：『學之於孔

圖2-3　河南文廟彩繪壁畫《孔子教六藝之「射」》　　31

子。』」可見這72位高徒，包括冉有，對於射、御，甚至軍事都是精通的。

聖人之勇

習武能培養人的勇氣、恆心和毅力以及不怕挫折、積極向上的精神，這點在孔子一生中都有所體現。孔子十分注重「勇」的品質，他認為「知者不惑，仁者不憂，勇者不懼」，知、仁、勇三者是「天下之達德也」，如果缺少一種品質就不能算是一個完整的人。他還認為「見義不為」，是「無勇也」；在對敵作戰中如果「戰陣無勇」是「非孝也」；認為「仁者必有勇，勇者不必有仁」。

孔子是這樣認為的，也是這樣做的。《史記》《左傳》都記載了齊魯「夾谷之會」（圖2-4）。魯定公十年（前500），魯國和齊國講和，並確定在夏季會於夾谷，由孔子陪同魯君前往。齊大夫對齊景公說：「孔丘這個

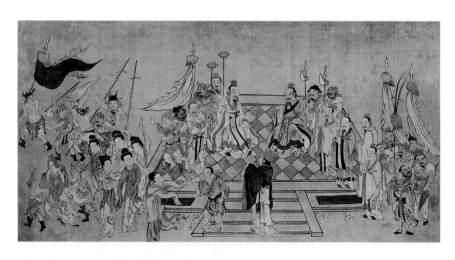

圖2-4　《孔子聖跡圖》局部「夾谷會齊」

《孔子聖跡圖》是一部反映孔子生平事蹟的連環圖畫，表現了孔子周遊列國，遊說諸王的典故。不但反映了孔子的偉大思想，而且能使世人知曉至聖先師的善德懿行、人品內涵，也表達了人們對孔子的崇仰之意。

圖2-5　《孔子聖跡圖》局部「歸田謝過」

人雖然懂得禮法，但不夠勇武，如果讓我們萊地的士兵用武力劫持魯侯，就一定能夠控制魯國。」齊景公欣然同意。而在魯國，孔子建議提前作好以武力應對不測的準備，魯定公採納了孔子的建議。果然不出所料，在夾谷之會上，孔子見勢不妙便立即帶著定公退下，並提劍殺死了企圖對魯國國君動手的人。在雙方劍拔弩張之時，孔子慷慨陳詞，申明大義：「兩君相會，本來是要建立友好關係，而今卻動用武力，背棄禮法，君王肯定不能這樣做。」齊景公聽了這番話，自知理虧，連忙下令撤兵。兩國即將舉行盟誓時，齊國人在盟書上加上了這樣的話：「一旦齊國軍隊出境作戰，魯國如果不派300輛兵車跟隨我們，就按此盟誓懲罰。」孔子讓魯國大夫茲無還作揖回答說：「如果你們不歸還我們汶水北岸的土地，卻要讓我們供給齊國的所需，也要按盟約懲罰。」 就這樣，齊國人向魯國歸還了鄆邑、瓘邑和龜陰邑的土地。（圖2-5）

　　蘇軾在《留侯論》中這樣解釋：「匹夫見辱，拔劍而起，挺身而鬥，

此不足為勇也。天下有大勇者，卒然臨之而不驚，無故加之而不怒，此其所挾持者甚大，而其志甚遠也。」而梁啓超說得更為明白：「夫武士道，非臂力之謂也，心力之謂也。」孔子倉促間救國難，訂盟之際力爭國權，表現出臨大難而不懼，所憑藉的不單是文人之智和武士之力，更是聖人之勇。

處於戰亂頻繁的春秋時代，孔子深知文武兼備的重要性。他強調：「有文事者必有武備，有武事者必有文備。」在充分認識到「有武無文則蠻，有文無武則弱」的基礎上，強調文武雙修而不能偏廢。「勇而無禮則亂，直而無禮則絞。」「好勇疾貧，亂也。」「好勇不好學，其蔽也亂。」「君子義以為上。君子有勇而無義為亂，小人有勇而無義為盜。」這些都是孔子關於勇武主張的名言。

身體上的虛弱往往會影響一個人的精神面貌，而強健的體魄可以給人勇氣和精神的力量。習練與教授武藝使孔子擁有堅強的精神和體魄，這才成就了孔子55歲開始周遊列國的偉大壯舉。孔子若是手無縛雞之力，如何能在春秋戰國那混戰的年代坐著木輪車走在崎嶇坑窪的山路上，遊說於列國之間十四年？（圖2-6）其間顛沛流離、席不暇暖，甚至幾次險些喪命。即便如此，孔子仍然樂觀向上。孔子用「知其不可而為之」來比喻自己對理想信念的堅守和犧牲，這是怎樣一種氣魄！難怪梁啓超發出「天下之大勇孰有過我孔子者乎」的感慨！

不以力相問

在戰亂頻繁的時代，習武是貴族必須接受的教育。當時武士的社會地位也是比較高的，而精於武藝的孔子卻不肯以力相問，這又是為什麼？

這主要與孔子的政治主張有關。孔子所在的春秋戰國時代是由奴隸社會向封建社會的過渡期，禮崩樂壞。上自天子，下至黎民，奔走紛紜，不遑啓處，當真是亂世跡象。孔子目睹百姓深受戰亂疾苦，深刻認識到窮兵

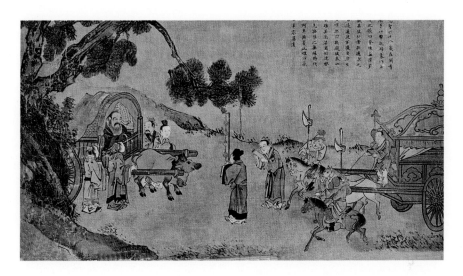

圖2-6　《孔子聖跡圖》局部「作丘陵歌」

黷武所造成的危害。他與弟子曾經談到，理想社會應當是「城郭不修，溝池不越，鑄劍戟以爲農器，放牛馬於原藪，室家無離曠之思，千歲無戰鬥之患」。難能可貴的是孔子要把這一理想付諸實施。55歲開始，孔子帶著諸弟子周遊列國宣揚其「仁政禮治」的思想，以實現其重建社會秩序的政治抱負。

　　生於亂世的孔子也知道，戰爭畢竟是不可避免的。因此，他強調治理邦國，應力求做到「足食」「足兵」「民信」，這三個方面都十分重要。但總體而言，孔子是反對戰爭的。《論語・季氏》中記載，孔子曾經非常嚴厲地批評他的學生冉有和子路，認爲他們沒有盡職，不能勸阻季氏討伐顓臾的舉動。他語重心長地說：「今由與求也，相夫子，遠人不服，而不能來也；邦分崩離析，而不能守也；而謀動干戈於邦內。吾恐季孫之憂，不在顓臾，而在蕭牆之內也。」

　　因而，孔子對用「武」始終有著一種審慎的態度，《述而》中說「子

35

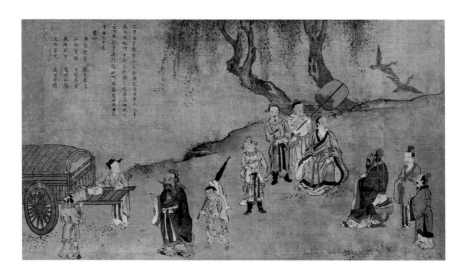

圖2-7　《孔子聖跡圖》局部「靈公問陳」

之所慎：齋、戰、疾」。他反對有勇無謀魯莽行事，不願與這樣的人為
伍，曾說「暴虎馮河，死而無悔者，吾不與也。必也臨事而懼，好謀而成
者也」。孔子反對不義的戰爭，衛靈公曾問孔子關於軍陣的問題（圖2-7），
得到的回答是說「軍旅之事，未之學也」。

　　文武兼備成就了孔子有風骨、有氣節、敢擔當的人格。藝高勇敢卻反
戰，力大無比卻不以力相問，孔子對於武的態度和精神千百年來影響了一
代又一代的習武之人——習武是為了自衛而不是傷人，須常懷一顆仁愛之
心，即便不得已而出手，也應當掌握分寸，但求屈人而非取命。

▎武道神藝

想要瞭解「武」與道家的關係，先要清楚道家與道教的關係。

道家與道教本質上並不是一回事，但道家思想又是道教的發軔。道家由老、莊創立，而道教則形成於東漢末年；道家的代表人物有老子（圖2-8）、莊子、楊朱、列子等，道教的代表人物為葛洪、陶弘景等；道家是一種思想文化流派，而道教是一個以長生不老為追求的中國本土固有的宗教。然而，道教在形成與發展過程中與道家之間又有不可分割的聯繫。道家是道教建立的思想基礎，《老子》（圖2-9）《莊

圖2-8　老子像

老子，又稱老聃，楚國人，約生活於西元前571年—前471年之間。是我國古代偉大的哲學家和思想家、道家學派創始人。主張無為而治，其學說對中國哲學發展具有深刻影響。在道教中老子被尊為「道祖」。

37

圖2-9 《老子》帛書

1973年湖南長沙馬王堆三號漢墓出土，分甲、乙寫本，各附古佚書四篇，抄成於西漢初年，次序與傳世今本《老子》相反。《老子》一書共81章，又名《道德經》，為老子所著。

子》等道家著作也被道教奉為經典。道教以道家思想為理論支柱，其理論與實踐深入中國人的日常生活裡。

道家與道教為武術既提供了理論基礎又提供了方法論。正是由於「道」的文化滲透，使武之修煉擺脫了形而下之「術」的局限並向形而上之「道」的境界有無限邁進的可能。

武道契合

道家本體論是武術哲學思想認識論的基礎。道家的創始人老子認為：「道者，萬物之奧。」先人在從事武術實踐中認為「道」也是武術的本質特徵。一旦用「道」的思維來考察武術本體，原本由身法、步法、拳、腿、摔、拿等體現格鬥的身體動作就不再是簡單的技擊術，而是包含深邃內涵的「武道」。人們用「道生一，一生二，二生三，三生萬物」的思想考察武功技藝的形成與變化；用「天下萬物生於有，有生於無」來提升武術思想的境界。這正是中國武術紛繁複雜而博大精深的思想基礎，而武術也由此成為通過人的肢體運動來悟道的載體。「以無法為有法，以無限為有限」更是成為「武道」圭臬。

「一陰一陽之謂道」的陰陽及其變化成為考察「武道」最為根本的法

則。於是武術中的攻守、進退、動靜、虛實、開合、剛柔、強弱、快慢、靈滯等矛盾鬥爭雙方都以陰陽間相反相成關係來考量。（圖2-10）

　　關於術與道之間的關係，莊子在《庖丁解牛》中有精彩的描述。「臣之所好者道也，進乎技矣。始臣之解牛之時，所見無非牛者。三年之後，未嘗見全牛也。方今之時，臣以神遇而不以目視，官知止而神欲行。」庖丁經「所見無非牛」「未嘗見全牛」的技的階段逐步達到「神遇而不以目視，官知止而神欲行」的道的境界。這種「道源於術、道進乎技、術止於道」的思維模式無疑對「武」由術及道起到了至關重要的作用。

圖2-10　武術中的攻守

攻和守雖然是兩個不同的概念，但是在武術中不能割裂開來，必須做到攻中有守，守中有攻，攻守合一。

　　關於「爲學」與「爲道」，道家作了深入的闡釋，這不僅爲修道實踐
提供了重要的方法，還對習武者大有裨益。清張爾岐《老子說略》中有
言：「爲學者以求知，故欲其日益；爲道者在返本，故欲其日損。損之
者，無慾不去，亦無理不忘。損之又損，以至於一無所爲，而後與道合體
焉。爲道而至於無爲，則可以物付物，泛應無方，而無不爲矣。」「爲學
日益」是指爲學是要日有增益；「爲道日損」是指爲道是要日有減損。一
般武道修煉者都會經歷在堅持不懈的習練中漸悟或由偶然啓示中頓悟兩種
情況，這也符合爲學與爲道的法則。「致虛極，守靜篤。萬物並作，吾以
觀復。」即是教人放棄造作私爲與偏執成見，從而達到「無爲」境地。習

圖2-11 天人合一

「天人合一」是中國哲人的基本主張，是中國文化統攝一切的主導理念，是中華文明的優良傳統。我們的祖先提出的「天人合一」就是要探索和獲取「天」與「人」的親和性，就是要力求達到人與天地萬物的和樂、和睦、和諧與和融。

武與修道融爲一體，以武參道成爲武者的不懈追求。許多武術家也通過武功修煉由術入道的途徑而一通百通，成爲習武至文的典範。

在武道修煉中，堅持「天人合一」是總原則。老子說：「人法地，地法天，天法道，道法自然。」莊子更認爲天人本是合一的，「天地與我並生，而萬物與我爲一」，因此主張順乎自然。天人合一的觀念是道家本體論的一種表現。所謂「天」並非指神靈主宰，而是自然。所謂「天人合一」是說人與自然在本質上是相通的，世間一切人事均應順乎自然，不違自然，方能獲得生存與發展。（圖2-11）「天人合一」的理念對習武者而言，具有兩個方向的張力，向內就是要擺脫自我的困擾，在無爲的情景下

41

將習武者自體作爲客觀對象加以旁察和導引；向外則打開心扉以自然爲師，通過洞察自然的變化，捕捉其中所蘊含的偉大力量。在這一思維模式的影響下，習武者在實踐中感知自然中的風、雨、雷、電之變，洞察虎、猴（圖2-12）、熊、鷹、雞、鶴、蛇、螳螂等各種動物之搏殺技能，促成了中國武術各類拳種和器械的技術和習練方法的形成，成爲武術內容的重要來源。

「氣」是中國傳統文化中非常重要的一個概念，古代賢哲對此多有論述。關於「氣」的概念最早源於《周易》。《易經·乾卦第一》即曰：「潛龍勿用，陽在下也。」這句話的意思是：冬季萬物進入到一個凋零、生機潛藏的季節。人體內的陽氣也順應季節的變化而潛藏，這時應該順應規律小心謹愼，不可輕動。

道家對「氣」也十分重視，這既表現在哲學層面又涉及具體養生之方法。《老子·四十二章》說：「萬物負陰而抱陽，沖氣以爲和。」沖氣即陰陽沖和之氣，是宇宙萬物的生長發育之源。陰陽對立，統一於氣。萬物當然也包括人在內。「氣」即「道」的體現，大道無窮，萬物變化也皆因天地產生的陰陽二氣。《易傳·系辭上》曰：「易有太極，是生兩儀。」（圖2-13）唐孔穎達說：「太極謂天地未分之前，元氣混而爲一，即是太初、太一

圖2-12　猴拳

中國拳術中象形拳之一，因模仿猴子的各種動作而得名。據記載，中國早在西漢時就有了猴拳。猴拳在發展過程中形成了不同的流派和技術風格。近代猴拳多以套路的形式出現，其動作內容既要模仿猴子機靈、敏捷的形象，又要符合武術的技擊特點。

圖2-13　太極圖

太極圖是以黑白兩個魚形紋組成的圓形圖案，俗稱陰陽魚。太極是中國古代的哲學術語，意爲派生萬物的本源。太極圖形象化地表達了陰陽輪轉，相反相成是萬物生成變化根源的哲理，展現了一種互相轉化、相對統一的形式美。

也。」太極即爲天地未開、混沌未分陰陽之前的「氣」的狀態，而兩儀即指陰陽。

　　道教創立後，道士們在修道成仙理論的指導下，繼承古人治道之法，結合自身之修煉，創造出一整套以健身延年爲主旨的方術。其內容主要有心齋、守一（圖2-14）、定觀、坐忘、緣督、內觀、導引、存想、吐納、存

圖2-14　呼吸吐納，抱元守一

　　「守一」是道家早期修煉方術之一，其側重點不在練形而是在練神，通過它排除心中雜念，保持心神清靜，其主旨爲守持人之精、氣、神，使之不內耗、不外逸，長期充盈體內，與形體相抱而爲一。修習此術，可以延年益壽，乃至長生久視。

思、聽息、內視、踵息、守靜、服氣、辟穀、服食、行氣、胎息、內丹等等。這一系列的內功修煉術爲武術所吸收，創造了許多內外兼收的練功方法，從而大大提高了武功修煉的層次。

在這種道家修身術的影響下，歷代武術名家都十分重視對「氣」的鍛鍊，把培元氣、守中氣、保正氣作爲武術修煉的根本。在諸多拳種的練習方法中都是通過「氣」來溝通武術內練與自然的融合，使「氣」聚於丹田（圖2-15）。丹田氣足，內達於臟腑，外發於四肢，達到氣聚、精固、內壯、體健的功效。因此，養氣、集氣、運氣、練

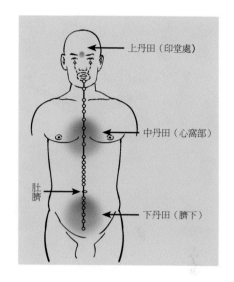

圖2-15　丹田示意圖

「丹田」原是道教修煉內丹中的精、氣、神時用的術語，有上、中、下三丹田：上丹田爲督脈印堂之處；中丹田爲胸中膻中穴處，爲宗氣之所聚；下丹田爲任脈關元穴，臍下三寸之處，爲藏精之所。古人視丹田爲儲藏精、氣、神的地方，因此對丹田極爲重視，有如「性命之根本」。

氣也就成爲各派武功必要的基本功，尤其是以太極、形意和八卦爲代表的內家拳都把以練「氣」爲核心的內功練習視作法寶。當代太極拳名家沈濤說：「中國拳法歷來強調以氣功爲終之則，拳諺說：『在外爲拳，在內爲氣』，都說明了氣功在拳種中的核心作用。」形意拳有專門練習內功的混元功法，形意古譜中也有「精養實根氣養神，元陽不走得其真，丹田養就長命寶，萬兩黃金不與人」的箴言。如此，練養結合、性命雙修就成了習武者的基本修煉法則。（圖2-16）

道以術彰

中國功夫十分強調技擊的精深，而這與道家不無關係。道家崇尚自

45

圖2-16　馬王堆《導引圖》復原圖

1974年湖南長沙馬王堆三號漢墓出土，是現存最早的一卷保健運動
的工筆彩色帛畫，爲西漢早期作品。中國古代的「導引」就是指
「導氣會和」「引體會柔」，是呼吸運動和軀體運動相結合的一種
體育療法。用現代漢語來表達，「導引」就是保健醫療體操。早在
春秋戰國時，以呼吸運動爲主的「導引」方法已相當普遍。

然，其哲學思想樸素而博大，因而它所揭示的道理往往具有本質而深刻的
內涵。

　　「反者道之動，弱者道爲用」是被廣泛應用於武術技擊的道家方法
論。「反者道之動」的本意是指「道」的運動規律是向矛盾對立的方向轉
化；「弱者道爲用」是指「道」用弱的一面來對待自然，也就是順應而不
是改變。前者是認識論，後者是方法論。陰陽消長轉換就遵循這一規律：
相互對立、相互依存的陰陽雙方不是處於靜止不變的狀態，而是處於變化
之中。在正常情況下，這種「陰陽消長」處於相對平衡的狀態中。如果這
種「消長」關係超出一定的限度，不能保持相對的平衡時，便將出現陰陽
某一方偏盛或偏衰。當陰陽盛衰發展到一定的階段，還可以各自向著相反

的方面轉化，陰可以轉化爲陽，陽可以轉化爲陰。構成武術運動中的諸因素都具有陰陽特性，如動靜、虛實、剛柔、開合、進退、內外、起伏、顯藏、攻守等。這些具有陰陽特性的元素自然符合對立雙方的統一和在一定條件下相互轉化的運動模式，因此陰陽理論在武術技擊理論中得到極爲廣泛的應用也就不足爲奇了。

較早將陰陽思想用於技擊制勝之道的是莊子。《莊子‧人間世》有「且以巧鬥力者，始乎陽，常卒乎陰，泰至則多奇巧」之言，而《莊子‧說劍》中也說道：「夫爲劍者，示之以虛，開之以利，後之以發，先之以至。」這是一種以靜制動、以柔克剛、因敵變化、後發制人的應用。太極拳更是將這一理論發揮到極致。

明內家拳名家王宗岳的《太極拳論》說太極是以「動靜之機，陰陽之母，動之則分，靜之則合」的變化爲理論基礎的。太極拳中的「柔中寓剛，綿裡藏針」「如綿裹鐵」「極柔軟然後極堅剛」「引進落空」「捨己從人」等，無不體現老子「反者道之動」的思想。太極拳中常有「弱勝強，柔制剛，四兩撥千斤」之說，其關鍵就是在敵方的力還未到達之際，審時度勢、隨機應變、借力打力，將對手所加之力還制其身，達到變被動爲主動、制人而不受制於人的轉換。所謂「弱者道之用」的思想核心也就在這裡。同樣，近代武術教育家許禹生也說過：「我雖弱，常常居制人

圖2-17　著名武術家姜周存演練四十二式太極拳招式中的「馬步靠」

四十二式太極拳是武術套路比賽中的指定套路，是廣大太極拳愛好者的必練套路。以楊式太極拳爲主，吸取陳式、吳式、孫式太極拳之長，動作嚴格規範、舒展大方。

華陀五禽

鶴戲

仿其昂然挺拔，悠然自得，表現出亮翅、輕翔、落雁、獨立之神態：鶴步勢、亮翅勢、獨立勢、落雁勢、飛翔勢

猿戲

仿其敏捷好動，表現出縱山跳澗、攀樹蹬枝、摘桃獻果之神態：猿步勢、窺望勢、摘桃勢、獻果勢、逃藏勢

熊戲

如熊樣渾厚沉穩，表現出撼運、抗靠步行時之神態，笨重中寓輕靈：熊步勢、撼運勢、抗靠勢、推擠勢

身、仰脖、奔跑、回首之神態：鹿步勢、挺身勢、探身勢、蹬跳勢、回首勢

地位；敵雖強，常居被制地位，難於自由發展，力雖巨奚益。」（圖2-17）

中國傳統哲學中除了「陰陽論」，還有「五行說」對武術的影響也很大。五行，本來指五種元素──金、木、水、火、土。中國古代思想家試用構成世界的五種元素來說明宇宙萬物的起源和事物間錯綜複雜的關係。這種古代樸素唯物的觀點對武術技擊理論產生了深遠的影響。其木生火、

鹿戲

虎戲

目光炯炯，搖頭擺尾，撲按、轉鬥，表現出威猛神態，要剛勁有力，剛中有柔，剛柔並濟：虎步勢、出洞勢、發威勢、撲按勢、搏鬥勢

圖2-18　華佗所創的「五禽戲」

大醫學家往往也是大武術家，醫武兼修之人。相傳東漢醫學家華佗在前人的基礎上創製了中華武術的鼻祖「五禽戲」。它是通過模仿虎、鹿、熊、猿、鳥（鶴）五種動物的動作，以保健強身的一種氣功功法，在中國民間廣為流傳，其健身效果被歷代養生家稱讚，據傳華佗的徒弟吳普因常年習練此法而達到百歲高齡。

火生土、土生金、金生水、水生木的相生思想和水克火、火克金、金克木、木克土、土克水的相剋理論，既是中國中醫的理論基礎，也是中國武術的技擊思想來源。如形意拳將基本五拳劈、崩、鑽、砲、橫寓意為金、木、水、火、土五行，並用相生相剋理論來論述五拳間的相互關係。

同樣以陰陽五行思想為理論基礎的中醫與武術（圖2-18），兩者很自然

49

地相互影響，互爲滲透。中醫的經絡學說、養生理論爲武術的練功方法和擒拿術提供了理論基礎，而武術實踐中難免跌打損傷，又促進了中醫骨科、傷科的發展。

道以術而彰顯，術依道而深邃，武藝與道術相互吸納與滲透，在內外兼修中打通了與道術間的一隙之隔，使習練搏殺之技法由一擊一刺攻伐之術，轉化成入道求眞之法門，使武功修煉擺脫了術的藩籬而呈現大道無限的可能。

▌ 禪武之境

從字面意思理解「禪武」即參禪修武。禪宗既然強調在日常生活中修行，實現學佛的目標，也就自然將武術納入到學佛修禪的形式中來，從而創造性地產生了禪武。

由禪心運武。禪，賦予武術更為豐富的內涵，使其表達自在、純粹、空靈而入化之境界；武，賦予禪宗修行的有效途徑，使禪宗的妙悟有了真切之體驗。瞭解禪宗，繞不開達摩與少林。（圖2-19）

達摩傳說

談起中華文化，我們不能忽視禪文化，而說到禪文化，我們不能不提

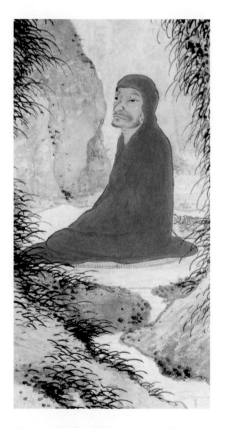

圖2-19 《達摩面壁圖》（明，宋旭繪）

此圖所繪達摩形象古樸而虔誠，四周是野草蒙茸的岩洞，達摩身著紅衣，端坐於蒲團之上，正在修行。

51

在禪宗形成過程中的一個關鍵人物——菩提達摩。

達摩歷來被世人冠以「禪宗初祖」，是他將西天佛祖「不立文字，教外別傳」「以心印心」的禪門佛旨帶到中國。此後，禪開始根植於中華沃土，不斷繁衍發展，終於形成了獨具中國本土特色的佛門宗派——禪宗。因此，無論在禪宗歷史還是在中國歷史上，達摩都是佛旨東傳的一個不可缺少的關鍵人物。

相傳達摩與中國武術尤其是作為禪武代表的少林武術頗有淵源。「達摩創拳」「達摩傳武少林」這兩種說法曾經一度在宗教界和民間武師之間廣為流傳，因而達摩與少林武術的關係也成了歷來研究禪武的起源和發展

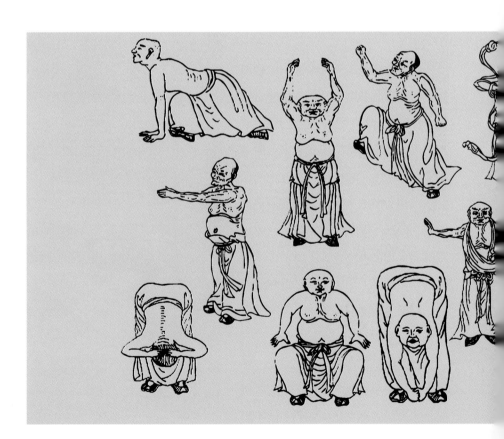

所必須面臨的一個問題。

　　關於「達摩創拳說」其依據最早來源於署名爲「唐代李靖」爲《易筋經》作的「序」。《易筋經》歷來被一些僧人和民間武師視爲少林武功祕籍，加上一些武俠小說和武俠電影的渲染，使《易筋經》顯得更加神乎其神，而對達摩「傳少林《易筋經》」的傳說越發深信不疑。（圖2-20）其實，學術界早已證實了「達摩創拳」爲後世杜撰，大多數學者傾向於《易筋經》爲明代天啓年間（1621－1627）天臺紫凝道人所著，而「李靖序」中「達摩遺二經，一曰洗髓，一曰易筋……易筋留鎭少林，以永師德」實乃紫凝道人假託唐代李靖而作的序。

圖2-20　《易筋經》十二式

《易筋經》是改變筋骨、通過修煉丹田眞氣打通全身經絡的內功方法。古代相傳的《易筋經》姿勢及鍛鍊法有十二式，即韋馱獻杵（有三式）、摘星換斗、三盤落地、出爪亮翅、倒拽九牛尾、九鬼拔馬刀、青龍探爪、臥虎撲食、打躬式、工尾式。

「達摩傳武少林」一說則更無依據可言，持此觀點者認爲達摩曾向少林僧稠禪師傳授武術，宋代類書《太平廣記》中確實有關於僧稠武術非凡的紀錄，但藉此認爲「達摩傳武少林」卻論據不足。據《少林寺志》記載，僧稠禪師是少林開創者跋陀的弟子，他在北魏太和十九年（495）就皈依少林，而達摩是在孝明帝孝昌三年（527）才來到嵩山，比僧稠晚到少林三十二年，怎能向僧稠傳授武術。另外在《魏書》《二十四史》《少林寺志》以及少林碑文中，沒有提及達摩會武術一事，更沒有關於「達摩傳武少林」的描述。

所以，少林武術的產生與達摩沒有任何關係，而是來源於中華武術和古代導引養生術，並結合少林寺特定的環境以及佛教特定的內心修煉方法，歷經實踐考驗而形成的獨具特色的禪武。

佛武因緣

禪，本來是印度佛教裡的一種思維方式，即我們所說的意會思維。漢語中將其譯爲靜慮、思維修。（圖2-21）後來經達摩祖師將其帶到中國。禪的到來在當時並不是主流，但此後不久卻以極大的勢頭深切地融入了中國主流文化當中，在這個過程中形成的亦禪亦武的少林武術是頗值得思考的。

在最初的佛教寺院裡並不允許有武術這種與佛旨相違的行爲存在。世界各大宗教都在宣揚「禁慾、克制、忍耐、非暴力」等教義。佛教在這些方面更勝一籌，佛教理論和教義都是建立在嚴格戒律規範之上的，任何一種殺生、傷害、爭鬥乃至嗔怒的行爲在佛教看來都是「惡業」，死後要受輪迴之苦。如，佛教第一重戒即講求不殺生，尊重一切有生命的東西。所以從原則上來講，佛教與武術講求克敵制勝的理念是相對立的。但是佛教自東傳以來不得不面對一個現實而又緊迫的問題 —— 弘揚佛法。佛教教義雖然教人除卻雜念，離世解脫，但是佛教徒卻是離不開塵世的，需要在塵世來弘揚佛教法旨。這就決定了佛教要想在中國發展下去，就不得不進行

圖2-21　少林僧人坐禪

坐禪，就是趺坐而修禪，是佛教修持的主要方法之一。坐
禪同時也是民間愛好佛學者理療、治病、修身、養性、養
生、悟道的一種修煉方式。

調整以適合佛法的弘揚，於是佛教開始了世俗化進程。佛教的世俗化爲禪
武的結合開闢了道路。

　　佛教世俗化的第一個任務就是要「入鄉隨俗」。源自印度的佛教來到
中國如果水土不服，就無法落根繁衍，何談弘法。中國和印度氣候條件不
一樣，在印度，如果佛教徒乞不到食物還可以摘食野果以存活，但在中國
如果乞不到食物就要餓死，且受到儒家文化的影響，在中國對不勞動而乞
食者是有偏見的。種種氣候條件和社會文化氛圍等因素的影響使得佛教徒
不得不一改印度式的頭陀修行方式，轉爲建立寺院，聚衆講經。改制後的
僧人有了固定的修行場所，既有利於宣揚佛法，又因爲自耕自養而受到社
會的尊重。

　　然而改制後的佛教並不是很快就適應了中國社會，此時的佛教又面臨
著一個新問題——寺院安全。「叢林制度」建立後，佛教寺院就成了一個
獨立的經濟單位，加上統治者經常封賞，使得一般寺院都擁有大量田產。

55

因此，田產成了寺院最大的財富，同時也是寺院生存和發展的經濟基礎。而封建社會軍事戰爭頻繁，土匪、山賊猖獗，他們經常把毫無防禦能力的佛教寺院作為進攻掠奪的對象。亂世之中寺院該如何保衛這些田產就成了佛教面臨的一個大問題。為了自身性命和寺院的安全，佛教僧人不得不拿起勞動工具以自衛。於是，最初的寺院武術開始萌芽。

由上可見，佛教世俗化是促使禪武結合的基礎和前提。在世俗化的過程中，佛教對武術產生了需求，再加上寺外習武者「帶藝出家」，所以就出現了寺僧習武（圖2-22）的現象，寺院武術也就應運而生。

另外，一些佛教寺院所處地區的社會風氣和人文環境也對寺院武術的

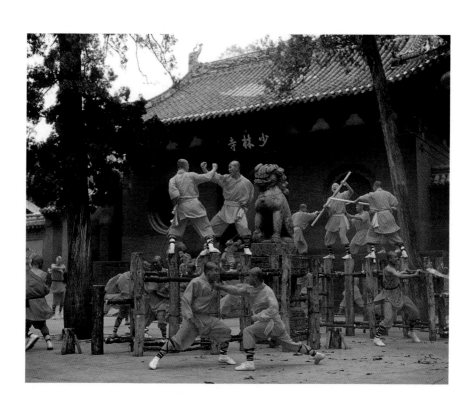

圖2-22 少林武僧對練

產生有著積極的影響。據嵩山附近地方志記載，少林寺所處的嵩山地區自春秋戰國時期就形成了一股尚武的風氣。春秋時期嵩山周邊土地是晉、楚兩國爭奪的焦點，雙方在此激戰數十年，後來韓、趙、魏三家瓜分了晉國，嵩山地區又變成了韓、魏兩國起爭端的地方。後來歷史發展，朝代更替，但各王朝統治者爭奪中原地區的野心不變。所謂「得中原者得天下」，在他們看來中原關乎天下，而嵩山恰恰處於中原地區，所以，在武風盛行的嵩山地區，寺僧習武不足為奇。

之後，到了唐朝，中國歷史進入它的一個高峰期。這時候，禪宗也開始迅猛蓬勃地發展。禪宗的出現給中國帶來了深遠的影響，它與同處歷史長河的其他文化相互交融、共同發展。此前，佛教為了自身的生存與發展，容許武術存在，但這是一種隱祕的、附帶的存在，武術與佛教內涵並未發生融合，佛教僅把武術作為一種護寺手段，就像鋤頭、掃把等勞動工具一樣。相傳少林寺建寺第一位高僧跋陀的弟子僧稠，在出家之前就是一位武術高手，能「躍首至梁，引重千鈞，拳捷驍武，動駭物聽」。跋陀雖然欣賞僧稠的武術，但是卻告誡他不要輕易顯露，而且只允許其晚上練武。不管史料真實與否，單從這則故事本身可見當時佛、武之間還存在著鴻溝，佛教還是無法「名正言順」地接納武術。但是，隨著佛教宗派禪宗的發展壯大，禪宗以其包容性、開放性、革命性的姿態賦予了武術「合法」的地位，使武術獲得了新的生機。

禪武合一

少林武術一直為世人所津津樂道，不僅是因為少林武術所展現出的剛勁威猛，更在於其博大精深的內涵。以少林武術中最具代表性的少林拳為例，其最大的特點就是「禪拳歸一」。何謂「禪拳歸一」？在《少林歷史與文化》一書中，徐長青等人將「禪拳歸一」理解為三個層面：一是拳禪歸於一寺，即是說少林寺既是禪宗祖庭，又是武林聖地，文武相濟；二是

拳禪歸於一身，少林寺每一個僧人既會打坐參禪（圖2-23），又會習武練拳，文武雙全；三是從更深一個層次理解，少林寺之禪，禪中有拳；少林寺之拳，拳中有禪，拳禪相互融合。少林武術「禪拳歸一」並不是簡單的拳禪相加，而是佛教與武術之間的有機融合。

首先，禪宗講究「禪悟」所求由遠及近，由外而內，「即心是佛，見性成佛」。一切修行的目的和路途只是認識本心、認識自性。也就是說，只追求「見自性」的唯一目標，並不在乎採用何種「見自性」的方法手段，只要能「頓見自性」，何種手段任己選擇。禪宗這一宗旨爲禪武的融合從根本上奠定了基礎。

圖2-23　入禪定的比丘像

唐朝紙本墨畫，發現於中國甘肅敦煌莫高窟第17窟，英國倫敦大英博物館藏。
打坐是一種養生健身法。閉目盤膝而坐，調整氣息出入，手放在一定位置上，不想任何事情。打坐既可養身延壽，又可開智增慧。在中華武術修煉中，打坐也是一種修煉內功、涵養心性、增強意志力的途徑。

其次，禪宗以「無念」爲最高法旨，這一法旨要求人們排除雜念，戒除妄想浮雲。而在武術訓練和實戰中，也要求習練者排除一切雜念，專心於訓練和實戰中，達到「忘我」的最高境界。禪宗在哲學觀念和修養方法等方面有助於習武者的精神陶冶和武藝鍛鍊。禪宗認爲「生爲夢幻，死爲常住」。這種「死生如一」的思想自然會迎合武士「勇武」「無畏而死」的心理，對習武者產生影響；禪教會習武者單純、直截、自持、克己，斬斷生與死的觀念，而這有利於交戰時，武者發揮眞正的勇敢精神。所以，從本質上說，武術的最高境界和禪宗的最高法旨在某些方面是相通的，這

就爲禪宗與武術在內涵上架起了橋樑。（圖2-24）

最後，禪宗講求以「無念」而「見自性」，通過修煉獲得「解脫」，最後達到一種自由的境界，而武術是通過嚴格的外在訓練，以達到內心自由無拘，實現拳由心發的境地。正如李小龍所說，習武並不是擊碎木板和石塊，而是通過修煉打掉自己的虛僞、怯儒，以達到心靈眞正的自由無拘。所以，禪宗和武術都是爲了實現心靈「自由無拘」的終極目標。

由此，武術因禪宗的出現而眞正走進寺院，由最初護寺的手段轉變爲參禪的法門，並最終和禪融爲一體，達到了一個「禪以修心，武以修身；以武悟禪，以禪修武」的境界，從而開啓了「禪武合一」的時代。

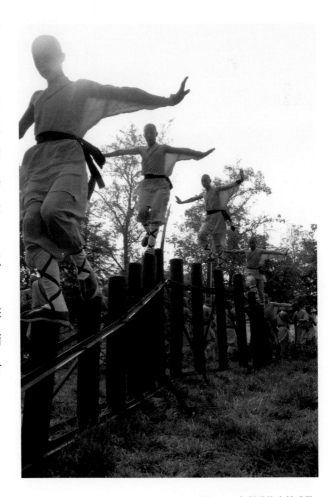

圖2-24　在習武的少林武僧　　　**59**

武道神藝

中國武術

③

武之呈現

▌執以干戈

《禮記‧檀弓》有言：「能執干戈以衛社稷」，意思是拿起兵器保衛國家。這裡的「干」指盾牌，上古時期秦稱之為「盾」，山東六國稱「干」；「戈」指進攻的武器，類似今天所見的矛。干戈在古代最為常用，因此也被用作兵器的通稱，亦指戰爭。可見兵器自古以來就是用於自衛的工具，與戰爭之間的關係非常密切。

專用兵器的產生

從原始社會早期開始，兵器就伴隨著人類的戰爭出現了。舊石器時代的石器具有雙重功用，大部分為武術

圖3-1　武松打虎（劉繼卣繪）

「武松打虎」是施耐庵著作《水滸傳》中的故事，主要講述梁山好漢武松在回家的途中，在景陽岡遇到一隻猛虎，在喝醉的情況下把這隻猛虎打死，為當地老百姓除去一大害。後被世人傳為佳話。武松打虎的兵器就是一根行路防身用的棍棒。

兵器同時也是生產勞動工具。例如木棍，在當時不僅是一種最常用的生產工具，而且還是一種最常用的格鬥兵器。其屬性主要依據其用途而定。當將採集狩獵的生產工具用於同人的搏殺時，它就被當作兵器了。（圖3-1）

　　原始人最先學會使用的是自然界常見且經過初步加工而帶有鋒利邊緣的石塊和木棒。到舊石器時代中期，就有了複合工具，例如在木棒上裝上石製的矛頭而製成的矛，在木柄上裝上石刃的刀，這是技術發展中的重要進步。舊石器時代晚期各式各樣的複合工具就更多了，不少還與堅硬的骨頭相結合，如骨鏃、骨矛頭、骨魚叉（圖3-2）等，這些複合工具的殺傷力更大。舊石器時代類似兵器的石器共計七種：有的前端一鈍尖，腹部前方為凹入利刃，脊部前為凸出利刃，呈橢圓形；有的前端為圓形利刃，腹部全為利刃，呈腎形；有的前端為一尖，腹部為外凸之利刃，脊部及後端皆為寬面，呈刀形；有的前端為三個面所成之尖，腹部為利刃，脊部及後部為寬面，呈三角形；等等。然而，在舊石器時代，這些工具多半還是用來生產狩獵。

　　新石器時代，隨著生產效率的提高，人類掌握了磨製、鑽孔等更為高明的加工技術，出現了更為複雜的專門用於戰爭的兵器。這一時期的石器、骨器做工細緻而精美，甚至可與現代的一些石器相媲美。據周緯《中國兵器史稿》統計，新石器時代具有兵器性質的有五種，包括石斧銊和石鑽鑿、石刀和石刃、石鏃、石戈與石鉞、石鏟和石鋤。到了新石器時代末，經過長期、頻繁

圖3-2　骨魚叉

中石器文化時期，白蓮洞三期文化，江西萬年仙人洞出土。

的部落戰爭，從最初原始人使用的生產工具中轉化而來的兵器，已經初步形成進攻性和防守性兵器的幾個主要類型，如遠射兵器，包括弩（圖3-3）、

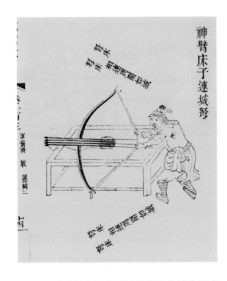

圖3-3 《武備志》中所繪的明代神臂床子連城弩

弩，一種用機械力量射箭的弓。《武備志》中所繪的明代神臂床子連城弩的弩床較寬，弩臂也比較寬，可以並排放置四支弩箭，同時發出，威力較大，是一種射程較遠的強弩。

弓箭、投擲石球的「飛石索」及由漁獵用石、骨魚鏢發展、演化而來的「繩鏢」式的帶索鏢等；格鬥兵器，包括木棒、石錘、石（骨）矛、石斧、石鉞等；衛體兵器，包括石匕首、石刀等；防衛兵器，包括用豬皮做的盾、籐條做的甲冑及用石頭或骨頭做的護臂（圖3-4）等。這些原始生產工具或兵器，後來大部分具備了古代兵器的雛形。除弓箭外，像棍、棒、斧、鉞、矛、刀等大都被列入「十八般兵器」中。

青銅器時代

自夏朝開始，中國開始進入青銅器時代。青銅器的出現，標誌著人類社會開始進入金屬器具的時代，兵器的發展亦進入一個全新的歷史階段。

青銅是商周時期最重要的資源和財富。由於其具有堅韌、可塑的特質，非常適合用於製作武器。1975年，在甘

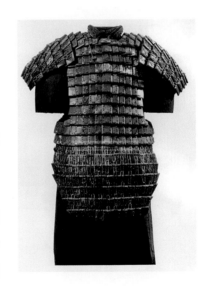

圖3-4 石甲冑

秦始皇陵葬坑出土。甲冑由青灰色石片組成。甲片形狀主要有長方形、等腰梯形、直角梯形、圓形等幾種；另外還有其他形制及屬於特殊部位的異形片。甲片上鑽有一些圓形或方形的小孔，用扁銅條連綴在一起。

肅東鄉林家馬家窯類型的遺址中出土了一件銅刀。經考古學家證實，其年代爲西元前4800年左右，被確定爲迄今發現最早的青銅器。由於古代先民對冶煉技術知之甚少，早期冶煉的銅

圖3-5　青銅箭鏃

箭鏃，即箭頭。在商代，箭頭已由青銅製作，除狩獵外，多用於戰場，成爲遠射武器。

一般只能用於製作較短的兵器，如箭鏃 （圖3-5）、矛尖等。自商代開始，青銅器被大批生產，除少部分用於勞動之外，大多還是作爲禮器和兵器用於祭祀和打仗。

圖3-6　漢武氏祠壁畫中出現的車戰

中國古代戰爭中以車輛裝備爲主進行的戰鬥稱爲車戰。車戰在中國古代商周時期曾經是兩軍戰鬥的主要戰法。古代車戰時，戰車上士兵使用的都是長兵或遠程拋射兵器。

商周時期，戰爭的主要方式爲車戰。當時用於車戰裝備的兵器主要分爲三類：弓弩爲遠射兵器；戈、矛、戟等爲格鬥兵器；劍爲衛體兵器，其中戈使用最多。由於矛可直刺，戈可鉤啄，商代古人便把兩者結合起來創造了以適應車戰的既能直刺又能鉤啄的戟。從《晏子春秋》所言的「戟拘其頸，劍承其心」可知，戟最主要的作戰功能是用來鉤割。另外，爲適應車戰的需要還創造了首端加尖形物的殳等兵器。《楚辭·國殤》中的「操吳戈兮被犀甲，車錯轂兮短兵接；旌蔽日兮敵若雲，矢交墜兮士爭先」就生動地描述了商周時期的車戰場景。（圖3-6）

圖3-7　青銅盾

盾，古代戰爭用具。用於進攻時防禦，可以
掩蔽身體，防衛敵人兵刃矢石的殺傷。通常
和刺殺格鬥類兵器，如刀、劍等配合使用。
古代的盾種類很多，形體各異。從形體上分
有長方形、梯形、圓形、燕尾形，背後都裝
有握持的把手。

　　春秋戰國是我國歷史上的一個大變革時代，諸侯割據、征戰頻繁。爲了應付連綿不斷的戰爭，各諸侯國不斷改進並大量製造各式各樣的武器，進行著一場場「軍備競賽」。戰爭對大量兵器的需求促進了冶煉技術的發展，而冶煉技術的提高又爲短小兵器逐步發展爲作戰所用的長柄戈、矛和弓箭，以及防護裝備青銅甲胄、盾牌（圖3-7）和戰車的出現等提供了可能。精巧的冶煉技術和鍛造打磨工藝爲中國古代製造業文明開啓了先河。

　　隨著認識的不斷提高，人們發現在某些金屬裡面添加一些微量元素可以改變金屬的特性，於是合金產生了。合金的發現以及大量使用促進了冶煉技術的發展。當時南方吳、越、楚等國造劍業相當發達，湧現出一批如歐冶子、風鬍子、干將、莫邪等名垂青史的鑄劍大師。他們爲後世留下一批傳世名劍，如龍淵、太阿（亦作泰阿）、干將、莫邪等。其中越王句踐劍（圖3-8）最具代表性。黑色菱形幾何暗格花紋佈滿劍身，劍格兩面以藍色琉璃和綠松石鑲嵌成紋飾，絲繩纏縛劍柄，劍首鑄有極其精細的11道同心圓圈。在這把鋒利無比、精美絕倫的青銅劍劍身正面近格處刻有兩行鳥篆銘文「越王鳩淺自作用劍」。這把 「天下第一劍」 所展示出的高超鑄銅水平，即使是今天的人們運用現代高科技仍然無法仿製出第二把。

　　到了秦代，兵器仍以青銅器爲主。從秦始皇陵出土的大批兵馬俑所持

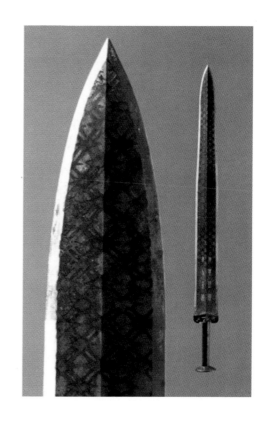

圖3-8　越王句踐劍

1965年12月，湖北江陵望山一號墓出土。出土
時，劍與劍鞘之間十分吻合，寶劍出鞘，寒光
熠熠，且劍身毫無銹蝕，劍刃鋒利，20餘層紙
一劃而破。

的兵器來看，除了目前所見的一件鐵矛外，幾乎所有兵器都以青銅爲主，
這與戰國時的六國相比是落後的。在秦始皇陵兵馬俑中發掘的兵器種類主
要有銅矛、戈、鈹、戟、鈹等長兵器以及弓、弩和大量的銅鏃等遠射兵
器，長兵器叒主要用於儀仗。這些青銅兵器與以前的兵器相比，形制變
大，增強了殺傷的範圍和力量。

鐵器時代

從戰國時期開始，中國進入到封建社會。隨著封建社會經濟的繁榮、科技水平的提高，冶鐵業也迅速地發展起來，鐵器時代的到來也意味著兵器全盛時期的到來。

那時候，除了農業之外，冶煉業是最發達的產業。大約在春秋中期人們就已掌握了比較精良的冶鐵技術（圖3-9）；不遲於春秋晚期即能煉成鑄鐵（也叫生鐵），比歐洲領先了近兩千年。而當時煉鐵技術突飛猛進的首要原因，是在世界上最早採用了高爐煉鐵。

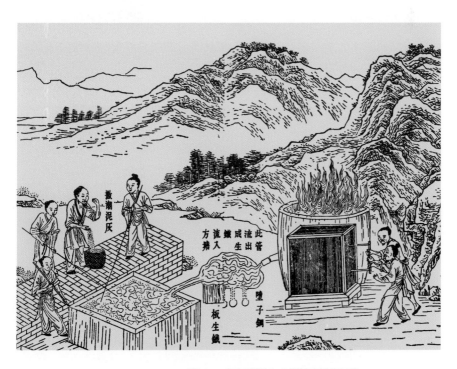

圖3-9　《天工開物》中關於冶鐵的記載

《天工開物》是明末科學家宋應星寫下的中國古代科技巨著。其中用「生熟相和，煉成則鋼」的簡明語言，對灌鋼煉鋼方法作了生動的描述。

　　由於鐵的蘊藏量較爲豐富，且鐵器的堅硬度比銅器要好，又易於鑄造，因此，鐵兵器逐漸代替了銅兵器，成爲當時戰爭的主要兵器。相比較而言，鐵兵器的品種更加齊全。據大量的出土文物表明，當時的鐵兵器有戈、戟、矛、殳、斧、鉞、錘、錐、刀、劍、匕首等。

　　此後經秦、漢、魏、晉、南北朝、隋、唐，直到唐末火器的出現爲止，都屬於中國兵器發展史上的鐵兵器時期。在這一漫長的歷史歲月裡，歷代統治者爲了戰爭的需要，都十分重視生產大量質地優良又成本低廉的鐵兵器。當時士兵衣著鐵甲，手操鐵杖，使用鐵斧、鐵刀、鐵鉞、鐵矛、鐵戟、鐵劍等鐵製兵器。這些武器製造精湛，造型考究，殺傷力強，堪稱世界兵器寶庫中的瑰寶，顯示了中國兵器發展史上的燦爛與輝煌。但由於鐵器容易銹蝕，大量暴露在空氣中的鐵兵器已消失於歷史的塵埃中，只有

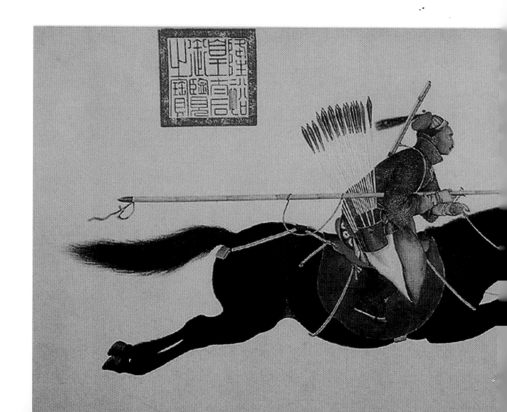

為數不多的鐵兵器被保存了下來。

隨著作戰形式由車戰向步騎兵的轉變，在這段歷史時期中，都會階段性地對某種兵器產生依賴，同時淘汰和演變也非常頻繁。如，商代的戟從春秋至秦漢一直是車戰、步兵及騎兵的主要武器；漢末以後，戟在騎戰中的地位被矛和槊所替代，漸漸地退出了軍事戰爭的舞臺。同期矛或槊的長度出現了增長，這是因為當時的騎兵將士與戰馬多披甲，戟有旁枝，不利穿刺，不如矛槊，雙鋒尖刃，易於透甲；馬上戰鬥，雙方執矛前刺，若矛長可先刺中對方。（圖3-10）

進入火器時代後，彈藥在戰爭中顯示出了自身強大的優勢，冷兵器無可挽回地退出了戰爭的歷史舞臺，轉而在民間找到了棲身之處，成為了民眾自衛防身、強身健體的工具。

圖3-10 《阿玉錫持矛蕩寇圖》卷（清，郎世寧繪）

本圖人物為平定西域勇士阿玉錫。畫中，阿玉錫頭戴孔雀翎暖帽，身著箭衣，背掛火槍，腰繫箭囊，一手執韁一手執矛。堅毅、勇敢的阿玉錫持矛躍馬，殺敵如入無人之境。

■ 嬗變之器

　　通觀中國冷兵器的發展史，可知中國古代兵器種類繁多且一直在不斷演變，因此，各種兵器成型的時期亦各不同。現代武術兵器中的劍和槍就基本定型於唐代，但大多數兵器還是成型於明清時期，其重要的標誌之一是在明清時期「十八般武藝」有了具體的內容。要想細細考究每種兵器在歷史中的變化是一項頗為繁雜的工程。即便如此，若我們沿著兵器傳承的歷史脈絡，仍然可以從中摸索出一些規律性的東西來。

軍事兵器

　　在中華民族幾千年的歷史進程中，為戰爭而生的軍事兵器在不同的時期經歷了各種形態。總體來說，從產生過程的角度我們大致可將其歸為六類：

　　第一類是同類歸屬的兵器。這是指雖在大小、形制、重量，甚至使用方法等方面稍有變化，但是仍然不失其祖。比如劍，由於一開始銅的冶煉技術還不成熟，西周初期的劍普遍都非常短小，長約20公分，亦稱匕首。隨著冶銅技術的進步，春秋的劍有所加長，但一般也只是在50公分左右，

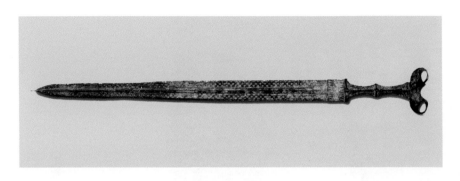

圖3-11　戰國方格青銅劍

劍首似獸面，中間有一穿孔。劍格鑄鋸齒紋。劍身滿飾方格紋，
中間起一脊。整體紋飾較爲清晰，鑄造精良。

主要用來刺擊；到了戰國時期，劍身普遍加長，達到70～100公分左右，個別甚至長達100公分有餘（圖3-11），除了刺擊以外，還可以兩手劈砍。從發展歷史來看，雖然劍的變化非常顯著，但仍舊歸屬於一類。

　　第二類是由兩種或兩種以上兵器複合而成的兵器，例如戟。戟是戈和矛的合成體，它既有直刃又有橫刃，呈「十」字或「卜」字形，因此戟具有鉤、啄、刺、割等多種用途，其殺傷能力勝過戈和矛。再如鉤鐮槍，鉤鐮槍（圖3-12）是在槍頭鋒刃上有一個倒鉤的長槍，槍頭尖銳，其下部有側向突出之倒鉤，鉤尖內曲，槍桿尾有鐏。鉤鐮槍的槍頭和普通長槍一樣，起到刺殺作用，側面的倒鉤則既可以用來砍殺敵人，也可以鉤住敵人，能有效防止敵人奔逃。

　　第三類是由先前兵器變異的兵器。素有「百兵之王」之稱的矛，在兩晉南北朝的記載中出現了一種變異——「兩刃矛」。這種矛在柄桿的兩頭都裝有矛頭，使用方法也有別於一般，用四字概括其技藝的特點就是「左右擊刺」。其實，早在先秦的《墨子‧備蛾傳》中已有關於兩刃矛的記載：「操二丈四矛，刃其兩端。」在近代武術中也有類似的兩刃矛，俗名

71

圖3-12　《水滸傳》插圖中的
鉤鐮槍

《水滸傳》第五十六回中，徐
寧教眾軍使鉤鐮槍，宋江並眾
頭領率軍用鉤鐮槍破了敵人的
連環馬。

「雙頭槍」，正是由矛演變而來的。其他如鉤是由戈演變而來；又如柯藜
棒、杵棒、白棒、爪子棒、狼牙棒等都是古代殳的變異等。

　　第四類是直接來源於生產工具的兵器。從某種意義上來講，所有兵器
其實都來源於生產勞動，只是有直接和間接的區別。《武經總要》中記載
了一種叫「鐵鏈夾棒」（又稱連枷棒）的兵器。這種兵器出現很早，最初
是作爲打麥子用的農具，後演變爲一種守城的兵器和騎兵用的擊打兵器，
現在演變爲武術器械中的二節棍和三節棍。除此之外，直接來源於生產的
兵器還有耙、鏟等兵器。耙是農業生產中傳統的翻地農具，曾經是農家必

備的農具之一。鐵齒釘耙，耙齒鋒利似釘，攻擊性強，一度成為軍中最屬害的武器之一。《西遊記》中豬八戒使用的兵器就是釘耙。鏟也是由生產工具演變而成為古代戰爭的兵器和武術器械。早在新石器時代已有石鏟，商代鑄有青銅鏟，戰國晚期開始使用鐵鏟。民間流傳僧侶多用鏟，平時可代替扁擔負重或供開路使用。

第五類是在特殊歷史環境下產生的兵器。比如，由明朝礦工起義軍發明的狼筅（圖3-13），又名長槍、狼牙筅，形體重滯，首尖銳如槍頭，桿長五公尺，頭與桿均為鐵製，重約七斤，均為力大之人所使用。

最後一類是舶來品。早在周、秦，我國製作的劍、刀等兵器就已傳入日本，其傳入途徑主要經由朝鮮半島。日本民族是一個非常善於學習的民族，隨著中國幾個朝代刀劍及其製造工藝的輸入，日本的刀劍鍛造工藝突飛猛進，並後來居上。到明代，具有明顯日本特色的刀劍反過來開始大量進入中國，這種刀刀身修長，刀薄如紙，堅韌鋒利，被稱為「寶刀」。

據日本古籍《善鄰國寶記》記載，日本為了恢復中日貿易，於明建文帝三年（1401）派使者奉表通好，並「獻方物」，其中就包括「劍十腰，刀一柄」。到永樂元年（1403）日本第二次「獻方物」時，刀增加到了一百把。以後所進獻之物中，刀幾乎成了最重要的物品之一。由此可見，舶來品亦是我國古代兵器種類當中的重要一部分。

個人兵器

以上說的大多是用於戰爭的軍事兵器，而作為個人武藝所使

圖3-13　狼筅

用的兵器則要更加豐富。

首先，武功作為個人的防衛技能是軍隊戰鬥力的重要保證，但用在軍事上之後，二者之間有著本質的區別。如明代著名將領戚繼光在《紀效新書》（圖3-14）中寫道：「開大陣，對大敵，比場中較藝、擒捕小賊不同。堂堂之陣，千百人列隊而前，勇者不得先，怯者不得後。叢槍戳來，叢槍戳去，亂刀砍來，亂殺還他，只是一齊擁進，轉手皆難，焉能容得左右跳動？一人回頭，大眾同疑；一人轉移寸步，大眾亦要奪心，焉能容得或進或退？」

可見，個人武藝和軍事武藝的確有很大不同，因此，用於自

圖3-14　《紀效新書》記載的槍法

《紀效新書》是戚繼光在東南沿海平倭戰爭期間練兵和治軍經驗的總結，詳細而又具體地講述了水陸訓練、作戰和陣圖、諸種軍械兵器及火藥的製造和使用等建軍作戰的各個方面，並有大量形象逼真的兵器、陣法、習藝姿勢等插圖。

衛的兵器與用於軍事戰爭的兵器就更加有區別了。如，「五兵」之一的「殳」，長達四公尺，除了用於戰爭外，想必很少會有人在私下練習這種兵器；又如，從原始社會一直沿用至今的棍，一進入金屬時代後，在戰場上就失去了實用價值，而只在民間使用了。

軍事戰爭中所使用的兵器更加強調殺傷力與分工協同，一擊斃命、規範化、統一化是其特點，而個人防衛使用的兵器則隨意與靈活得多，大到鐵鏟、鐵鍬、耙、斧頭，小到匕首、菜刀、板凳、扁擔、大煙袋、皮帶、鞭子等，都可以用來做防身自衛的兵器。

當然，與戰爭中多使用長兵器不同，民間習武者多傾向於使用便於攜帶的短兵器。以匕首爲例，匕首可以算是最早的防身武器，原始社會的人們偶然發現摔破的石頭帶有長刺，可以用來防衛，於是便有意用堅硬的石頭打製或磨製成爲帶尖的「切削器」，這就是最早的石匕首。《史記》中記載的曹沫執匕首劫持齊桓公和《戰國策・燕策三》中所記載的「圖窮匕見」的故事，都說明了匕首具有短小精悍、易於攜帶、適合近距離進攻的優勢。漢代匕首常常與長劍並用，軍隊中除裝備常規兵器外，有的也配有匕首以備急用。唐代大詩人李白的《樂府・結客少年場行》說：「少年學劍術，凌轢白猿公。珠袍曳錦帶，匕首插吳鴻。由來萬夫勇，挾此生雄風。」可見匕首長久以來以其獨特的功能而普遍爲兵家武士、行者俠客所用，作爲一種常見兵器而流傳至今。（圖3-15）

圖3-15　清代青玉馬首匕首

兵器的體育化

到了近代，武術順應時代潮流，加快了向體育化方向發展的步伐。武術兵器也爲了適應比賽的需要而經歷了改頭換面的變革與創新。當代的武術兵器主要分爲兩大類：

一類是自古傳承下來的各式兵器，如長兵器中的鈎、叉、斧，短兵器中的尺、輪、錘，雜兵器中的鴛鴦鉞、判官筆、點穴針，暗器中的飛鏢、梅花袖箭（圖3-16）、花裝弩，等等。這些兵器種類繁多（有些已經失傳），雖仍具有一定的搏殺功能，但是主要作爲個體防身自衛、強身健體的體育工具。以飛鏢爲例，飛鏢又稱脫手鏢，是古代戰場上的常用暗器，其作用不亞於弓箭，

圖3-16　梅花袖箭

古代暗器之一，用時藏於袖中，一按機栝，箭即發出。袖箭的箭筒蓋上有射孔，筒內裝一彈簧，其下端連於尾蓋，上連一圓鐵片；箭為竹竿鐵頭，箭長約15公分。使用前，將箭桿壓入筒內，彈簧被壓緊。發射時，箭被彈射而出。袖箭的發射不靠手勁而全靠機械的力量。

圖3-17　中國傳統飛鏢

鏢尾繫的鏢纓有調整飛鏢走向的作用，提高飛鏢打擊的準確性。

百步以內可打擊敵方頭部和軀幹的各個要害部位。鏢多為銅製，且根據用鏢人的身材特點和喜好習慣其形制各有不同。一般的飛鏢前面為三稜形，後面為平頂，長三寸左右，重約六兩。鏢分三種：一種為帶衣鏢，鏢尾有繫長度約為鏢身一半的紅綠綢帶（圖3-17）；一種為光桿鏢，不帶鏢衣；還有一種是毒鏢，用毒藥煎煮或在鏢頭上塗有毒藥膏。如今練習中國傳統飛鏢的人並不多，而對起源於英國的現代飛鏢運動感興趣的人倒不少。不論是傳統飛鏢還是現代飛鏢，練習的主要都是眼力和腕力。

　　另一類是專門用於武術比賽的兵器，如短器械：刀、劍、匕首，長器械：槍、棍、大刀，雙器械：雙劍、雙頭槍、雙戟，軟器械：九節鞭、繩鏢（圖3-18）、流星錘，等等。這類兵器種類受限，為了便於比賽，在保持原來形制的基礎上，對重量、長度和質地等進行了統一的規範。如，比賽中的槍全長不得短於參賽者本人直立直臂上舉時

圖3-18　繩鏢

是一種將金屬鏢頭繫於長繩一端製成的軟兵械之一，也作暗器。既可擲拋遠擊，又可縮短近擊，具有攜帶方便、收縛隱蔽、打擊突然、猝不及防等特點。演練時運用身體的各部位做纏繞收放的各種動作，使鏢由圓周運動瞬變爲直線運動時應手而出。

從腳底到指端的長度，槍纓的長度不得短於20公分，棍的全長不得短於參賽者本人身高，而槍、棍的直徑則都是根據參賽者的性別與年齡有著不同的規格要求。刀、劍則需按參賽者的身高確定使用的型號，每個型號對長度和重量都有嚴格的規定。此外，刀的硬度標準爲刀身直立，自重下垂不得出現明顯彎曲，並應有一定彈性；而劍的硬度標準爲劍身直立，自重下垂，劍身不得彎曲；刀、劍在外力作用下彎曲90度，且3分鐘不變形；等等。這類兵器顯然已經失去了搏殺功能，而僅僅是便於比賽的器械。

▌百家流派

　　流派就是武術在歷史演變過程中形成的不同風格與表現形式的技術派別，其原因是極為複雜的。中國武術的一個顯著特點就是流派眾多。據二十世紀八十年代武術研究統計顯示，當時傳承有序、拳理清晰、風格迥異、特色鮮明的武術流派超過百種，由此可見中華傳統武術發展之盛。

流派的形成

　　武術流派的出現最初表現為各種兵器及其使用方法的多樣性，這與軍事武藝發展有密不可分的關係，畢竟在軍事產生的初期，軍事武藝與武術的融合度極高。漢代的《兵技巧》一書是最早的武術專著。此書重點講解了射法、拳法、劍術等方面的技術，並對武術進行了分門別類，這可以視為武術流派的萌芽。同時期的武術專著中也出現了「法」「家」等武術流派的專有名詞，如《典論‧自敘》中「余又學擊劍，閱師多矣。四方之法各異，唯京師為善」；《論衡‧別通》中「劍伎之家，鬥戰必勝者，得曲城、越女（圖3-19）之學也。兩敵相遭，一巧一拙，其必勝者有術之家也」。總之，漢代軍事武藝的發展極大地促進了武術技藝的規範化和多樣

圖3-19　漢畫像石中的《越女舞劍圖》

越女，春秋時女劍術家，越國人。她以
《易》理、《老子》思想及《孫子兵法》之
戰理論劍，從理論到技術、戰術及心理等各
方面論述擊劍要領，闡明了劍藝中動與靜、
快與慢、攻與防、虛與實、強與弱、先與
後、內與外、逆與順、呼與吸、形與神等的
辯證關係，論述了內動外靜、後發先至、全
神貫注、迅速多變、出敵不意等搏擊的根本
原則。

化，爲武術流派的創建和發展拉開了序幕。

　　漢代之後，武術流派開始以器械爲標識來分門別類。在特定時期
內，武術流派的產生是兵器使用技術進步的標誌。如：槍術中形成了楊
家槍（圖3-20）、馬家槍、石家槍、沙家竿子、李家短槍等流派；棍術中形
成了少林棍、青田棍、巴子棍、紫微棍、張家棍、騰蛇棍、東海邊城棍、
俞大猷棍等流派。

　　隨著古代戰爭規模的擴大和作戰方式的轉變，不同兵種之間的分工與
協作成爲決定戰爭勝敗的關鍵。武藝在軍事領域作用的弱化促進了其在民
間保家自衛領域的滲透與轉化。這一時期，掌握武功技藝的人們逐漸將其
改造成爲維護宗族利益的工具和私人健身的手段。而中國古代社會以家庭
本位主義和宗法制度爲特徵的自給自足的小農經濟方式，使武術在宗族內
部、結社組織內部以及師徒間狹小的範圍內流傳，最終形成了武術流派千
枝百蔓的景象。

　　在傳承與創新中逐步成型的武術流派，其形成與繁衍主要有四種方
式。一是通過拳種流派支系繁衍的方式。如太極拳最初由河南溫縣陳家

圖3-20　反映宋代楊家將及其槍法傳承的戲曲繪畫《金槍傳》

楊家槍，相傳為南宋末年紅襖軍首領李全的妻子楊妙真所創的槍
法。在明代，楊家槍名聲很大，被譽為最上乘的槍法，古代兵書
《武編》《紀效新書》《陣記》等書均有記載。

溝陳氏族人創立，此後此拳法在族內世代相傳，直到傳至第十四代陳長興
時，始傳外姓楊露禪，從此太極拳開始由一地傳向全國，形成如今的楊
式、孫式、吳式、武式、陳式等流派。二是通過對一些技法特徵相同的拳
種進行歸類，促進了流派的壯大。如源自嵩山少林寺的少林拳（圖3-21），
通過對一些流傳到民間又在此基礎上進行了繼承創新的拳種的合併，形成
了一個內容龐雜的少林派。三是通過融匯諸家拳派的方式。清代一些以武

會友、相互交流的活動較爲普遍，由此通過對諸家拳派的融合，創立了一些新的拳派，如蔡李佛拳、五祖拳等。四是與其他項目的交融和借鑑。如通過武技與氣功的交融，「練形以合外，練氣以實內」的宗旨被廣泛認同。清代流傳的心意六合拳、太極拳、八卦掌等，尤其注重氣的練習，追求意、氣、力、行的有序配合，從而達到內外雙修的目的，極大地提升了武術的健身功效。

這些武術流派形成之後，進行著各自相對獨立的發展且不斷流轉變化。一方面，各流派除了內部時常有切磋外，門派之間幾乎沒有交流。這與武術自身的特性有關，畢竟武術的傳授多半是在私密的狀態下進行。爲了保持門派的權威性與正統性，老拳師們也要求弟子相對保守，這也促使各流派的獨立發展。另一方面，中國武術的傳承方式是以師徒傳爲核心，因此帶藝師傅的遷徙客觀上促成了技藝的遷移，帶藝師傅的聚集則帶

圖3-21　少林寺壁畫中描繪的拳法

動了武術流派的匯聚與創新。例如，滄州過去是兵家和商家的聚集之地，也是犯人發配充軍的地方，居住的人形形色色，其中不少人身懷絕技。經過多年積累，滄州漸漸成爲武林精英薈萃、豪俠雲集之地，故而形成了濃厚的習武、尙武的民風。

流派的傳承

在古代社會武術不同於一般生計，它具有保財活命的特殊功用，於是，這些擁藝在身的師傅們備受社會其他成員的青睞和追捧。師傅們的武藝得來實屬不易，因此也倍加珍惜，對徒弟的天分與德行的要求非常苛刻，絕不輕傳。

在內家拳的傳承中即有「五不傳」的說法：心險者、好鬥者、狂酒者、輕露者、骨柔質鈍者不傳。上述「五不傳」的內容除了最後一條是對傳承者的身體條件有要求外，其餘均就個人品德而言。此後，有關這方面的要求更爲具體。如清代《楊氏傳鈔太極拳譜》中列有「八不傳五可授」，其「八不傳」曰：「第一，不傳不忠不孝之人；第二，不傳根底不好之人；第三，不傳心術不正之人；第四，不傳魯莽滅裂之人；第五，不傳目中無人之人；第六，不傳無禮無恩之人；第七，不傳反覆無常之人；第八，不傳得易失易之人。」其名目與內容顯然是在內家拳「五不傳」基礎上的進一步延伸，充分反映出中國傳統武術有關收徒擇人的道德標準，這也是中國傳統文化中歷來重視品德的體現。現在流傳下來的一些拜師學藝的故事就是中國武術文化的眞實寫照。其中，最爲典型的要數「楊露禪三下陳家溝」了。

圖3-22　楊氏太極創始人楊露禪

楊露禪（圖3-22），河北永年縣人，因家中貧苦而在「太和堂」中藥鋪中做工。老闆陳德瑚見楊露禪爲人勤勉能幹又聰明可靠，便派他到故鄉河南焦作溫縣陳家溝幹活。恰巧此時陳式太極拳第六代傳人陳長興在陳德瑚家授徒。少年就開始習武的楊露禪也想入門，但又擔心會被拒絕而不敢拜師。在陳氏師徒練拳時，楊露禪躲在一旁觀看，並暗暗記下所見招式後私下練習，過了一段時間竟小有所成。陳長興發現後，感歎其才，非但不怪罪，還大膽摒棄門戶陳規，准其學習太極拳。

楊露禪正式拜師後，朝夕苦練，寒暑無間，自以爲有所成就。六年後回到永年縣，有好事者撮合他人與之比武，結果楊露禪輸了。楊露禪心中不服，因此發憤二去陳家溝繼續學習。在此期間，楊露禪加倍勤奮地練習。一天晚上，楊露禪從睡夢中醒來，聽見隔院有練功的聲音，於是透過破牆縫偷視，見其師陳長興正在教門內弟子太極拳的精義，大爲驚奇。從此每夜都去觀看，然後與同門外姓師兄弟李伯魁悉心研究，功夫大進。

過了六年，楊露禪再次回到永年縣，又有武藝高強者與其相約比試。比武中楊露禪拿出全部本事，還是始終無法獲勝。楊露禪悟出，雖然從師十餘年，但未能深入堂奧得到太極的精髓，於是發憤三到陳家溝。陳長興爲其執著、誠懇、恭順和勤奮的精神所感動，拋棄「留一手」的祖訓，將畢生所學之技藝傾囊相授。如此又過了兩年多，楊露禪拜別老師到了北京，廣收門徒，成了歷史上第一個將太極拳發揚光大的人。（圖3-23）

中國武術史上這類故事還有很多，而這種類似家庭血緣關係的師徒關係牢固地維繫著各武術流派武功技藝的傳承，好的徒弟也成了師傅事業生命的延續，因此，古代武藝傳承中的師徒關係有時甚至會超出血緣關係的親情。師傅在與徒弟的教學相長中不斷總結技藝、推陳出新，並將這些技藝編纂成套路以便於傳授，而徒弟們也會珍惜來之不易的功夫並爲發揚光大這門技藝付出畢生心血。

圖3-23　河南焦作溫縣陳家溝中國太極拳博物館內的壁畫
《太極拳招式圖》

影響因素

武術派別的形成除了一些自身的規律之外，還受到地理環境、民族傳統、宗教體制等深層次因素的影響。

一方水土養育一方人。中國幅員遼闊，生態環境迥異，由此也形成了不同風格的拳種和器械。民國文化大家郭希汾根據氣候、飲食習慣等所造成人的體質、性情的不同將武術技擊分成南、北二派。武林中也素有「南拳北腿」「北弓南弩」的說法。關於「南拳北腿」形成的地理因素有兩個：一方面，北方地區氣候寒冷，下肢活動較多、運動量大，加之長時間生活在北方的人體格高大粗壯，於是創造了八極拳、戳腳等大開大合的拳種；而南方天氣炎熱，運動量小些，加之南方人大多身材矮小而靈活，打法細膩，於是創立了諸如南拳（圖3-24）等眾多拳術技藝。另一方面，北方陸地較多，活動空間較大，有利於大幅度武術動作的練習與使用，因此，北方拳種腿法技術發展較好；南方江河湖泊較多，陸路空間狹小，為了適應「地無三尺平」的環境，以拳為主的適合貼身短打的武技應運而生。而「北弓南弩」的形成原因則主要是：北方多大漠草原，一般在很遠的地方就能看到獵物，所以有充足

圖3-24　南拳

南拳又稱南方拳，是中國南方各地地方拳種的總稱。其特點是：套路短小精悍，結構緊湊，動作樸實，手法多變，短手連打，步法穩健，攻擊勇猛，常伴以聲助威，技擊性強。

的時間緩緩拉弓，從容不迫地將箭射出去；而南方叢林居多，地形複雜，不宜遠距離射殺，只能近距離埋伏，所以會設計出弩這樣小巧的武器。

　　少數民族的生活區域與習性也深刻地影響著拳種派系的形成。蒙古族是馬背上成長起來的游牧民族，自古就有射箭和摔跤（圖3-25）的習俗，在今天的那達慕運動會上仍然保持著射箭、賽馬、摔跤的比賽傳統。而畬族分布於閩浙贛地區，其祖先最早在廣東潮州一帶。由於遭受壓迫與歧視，長期散居山區並四處遷徙。在這種社會地位和自然環境下，畬族人民為求生存，不得不靠狩獵為生，一些生活技能逐漸演變成為用來防身自衛的武

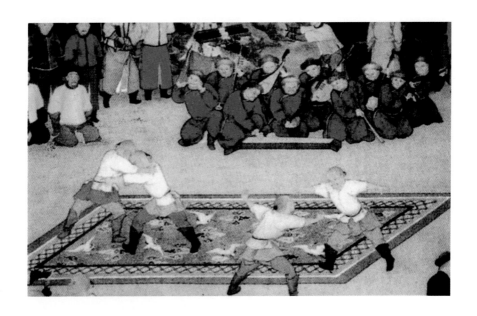

圖3-25　清《塞宴四事圖》中描繪的摔跤比賽

「塞宴四事」是清朝皇帝重要的政治活動，在康乾之際頻繁舉行。布庫（即摔跤）是其中非常重要的一項活動。清朝皇帝十分重視布庫，專門設有善撲營，訓練摔跤能手，目的是訓練士兵的力量和格鬥能力，使之隨時保持戰鬥力。

術。其拳術中主要有畬家拳、菇民拳、樟村拳、上宕功夫、法山拳等，棍術主要有齊眉杖（盤柴槌）、鍾家棒、茶園棍棒和扁擔功等，自成體系，獨具特色。

中國在秦代已經進入封建社會，宗法制度作爲古代中國的一項基本制度一直在延續。宗法制度是由氏族社會父系家長制演變而來的，是王族貴族按血緣關係分配國家權力，以便建立世襲統治的一種制度，其特點是宗族組織和國家組織合而爲一，宗法等級和政治等級完全一致。

作爲維繫社會穩定的一項基本制度，宗法制度具有內相凝聚、外相排斥的特徵。而武術作爲保護本族安危的重要手段自然不會公開教習，各流派的獨門絕技一般也「傳內不傳外」，甚至「傳男不傳女」，因爲女兒長大後總要嫁人，嫁出去的女兒就不能再算作自家人了。在宗法制度的影響下，武術發展呈現門派林立、拳種繁多的局面，同時各拳種流派間也缺乏基本的交流與融合的機會。宗族在拳種形成上的直接影響表現在拳種的名稱上：以「門」命名的有紅門拳、風門拳、自然門拳、羅漢門拳等數十種；以姓氏命名的有蔡家拳、李家拳、莫家拳、岳家拳、戚家拳、陳氏太極拳、楊氏太極拳（圖3-26）等數十種。

宗法制度所造就的農耕文明與封閉的生活方式導致了近代武術在向體育轉型的過程中步履艱難。隨著武術融入現代體育步伐的加快，傳統各派武術間相互交流和借鑑的機會也日益增加，拳種和流派趨於合併和減少在所難免。目前，傳統武術流派的挖掘整理與繼承成爲當代武術發展面臨的一項重要課題。

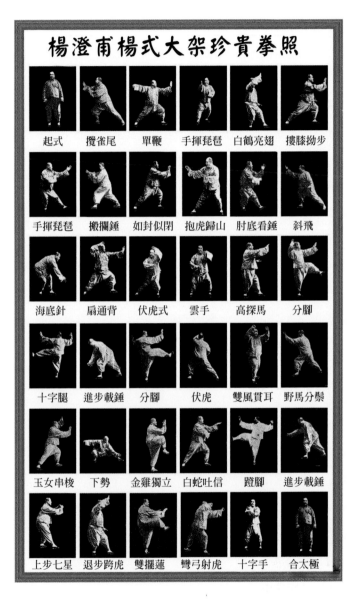

圖3-26　楊澄甫楊式大架拳照

▌內外之爭

明、清兩代中國武術發
展到了鼎盛時期，不僅湧現
出諸多風格迥異的流派，還
出版了大量的武術著作，如
《劍經》《紀效新書》《武
編》《耕餘剩技》《陣記》
《武備志》（圖3-27）《手臂
錄》《萇氏武技書》等等。
這些著作中大多含有關於武
術流派門派分類的論述。就
在這一時期出現了將武術分
為 「內家」與 「外家」的
說法，並且很快盛行於武
林，引發了不少爭論。

圖3-27　《武備志》書影

《武備志》為明代茅元儀所著，論述將帥領統
御之術，佈陣列隊之方，軍用器械、城池碉堡之
製造與應用，天候、地理、軍心之忖度與應變，
舉凡武人必須知悉之各項武事，無不詳細記載。
尤以有關兵器之著述，其圖像之多，搜採之備，
均超越北宋《武經總要》。

圖3-28　武學大家孫祿堂

孫祿堂（1860—1933），名福全，字祿堂，晚號涵齋。清末民初蜚聲海內外的著名武學大家，堪稱一代宗師，在近代武林中素有「虎頭少保」「天下第一手」之稱。他曾師從李奎垣、郭雲深學形意拳，師從程廷華學八卦拳，師從郝爲眞學太極拳。後來他以郝氏太極爲基礎，融匯互合三家之精髓而創孫式太極拳。

最早的記載

內、外家的記載最早見於清朝康熙八年間（1669）浙東學派先驅黃宗義所撰寫的《王征南墓誌銘》中：「少林以拳勇名天下，然主於搏人，人亦得以乘之。有所謂內家者，以靜制動，犯者應手即僕，故別少林爲外家，蓋起於宋之張三峰。三峰爲武當丹士，徽宗召之，道梗不得進，夜夢玄帝授之拳法，厥明以單丁殺賊百餘。」

清初王漁洋的《〈聊齋誌異·武技〉評註》、清末民初武學大家孫祿堂（圖3-28）的《太極拳學》、清雍正十三年（1735）的《寧波府志·張松溪傳》、民國八年（1919）出版的郭希汾的《中國體育史》以及當代各種關於中國武術史的著作中，凡有關內、外家的論著幾乎皆以此爲據。

黃宗義之子黃百家所著《內家拳法》亦載：「自外家至少林，其術精矣。張三豐既精於少林，復從而翻之，是名內家，得其一二者，已足勝少林。王征南先生從學於單思南，而獨得其全。」此處，「張三豐」當與上文「張三峰」爲同一人。從這個記載可以瞭解到，內家拳是由「精於少林」的張三豐「復從而翻之」的，換言之，內家拳是由少林拳演變而來的。

有關張三豐其人其名以及生辰籍貫歷來眾說紛紜，令人莫衷一是。那麼，張三豐有沒有在少林寺學過少林拳呢？除黃百家上述他「精於少林」之外，《北拳彙編》直言道：「三豐本少林大弟子。」但近代武術史學家唐豪卻對此不以為然，他認為：「按中國釋老之分，嚴若鴻溝，道人而為佛門弟子，附會其說者，蓋亦不思之甚矣。」唐豪為了證明自己的觀點，還專門前往少林寺，「遍考宋元明碑刻」，卻並「未見有三豐武術之記載」。而查閱德虔大師編著的《少林武僧志》，也未發現有關張三豐的各種記載。由此可推論，張三豐為少林弟子一說可能是訛傳。那麼，既然沒有張三豐在少林寺學武的記載，為什麼世人還會把「精於少林，復從而翻之」的內家拳創始人附會於他呢？若果真內家拳是由少林「復從而翻之」，那麼「精於少林，復從而翻之」內家拳的人會是誰呢？至今尚不得而知。

如此，內家拳的創始人眾說紛紜，至今仍無定論。或許正是因為內家拳的起源如此神祕，才有了後人無限想像的空間，有了今日諸多有關內、外家武俠題材的小說與影視，使得後人為之入迷，從而也迫使後人把對內、外家的研究推上一個高度。

內家歷史傳承

儘管內、外家的起源不甚明朗，但在其各自歷史傳承上還是相對較清晰可考的。當代武術學家于志鈞在《中國傳統武術史》中列出了一幅少林武術流派圖，明確地繪出了內家拳是由少林派拳術流出的一種拳種，但是內家拳最初的形態已無從考據，而後又出現了太極、形意、八卦三大拳系流入內家拳系的現象。從這幅圖中可得知，「天下武功出少林」此言不虛。少林武術歷史久遠且體系龐大而繁雜，不但包括自己歷來固有的拳術以及流入的眾多外來拳種（圖3-29），而且還流出了內家拳派。這幅圖也恰好與黃宗羲所撰《王征南墓誌銘》中的論點不謀而合。

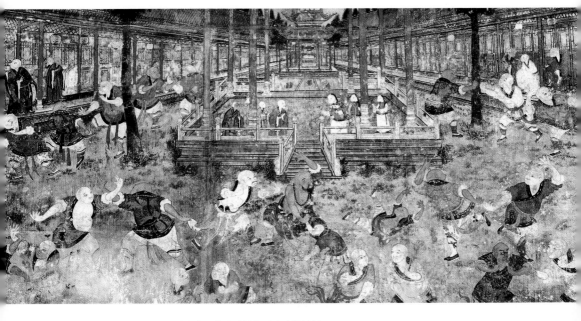

圖3-29　少林寺壁畫中描繪的武僧徒手演武的場景

少林寺白衣殿內的巨幅壁畫，繪於清代中期，畫面總面積達100
多平方公尺，是少林寺現存30多幅壁畫中唯一反映少林寺武術
的實物資料。壁畫極為生動形象地描繪了少林寺眾僧練拳演武
的各種姿態，盡現了少林拳118手基礎套路。

　　關於太極、形意、八卦三大拳種流入內家拳系這一說法，最初一些學
者並不認同。唐豪在《內家拳》中指出：「標榜太極拳為內家拳者，則近
二十年間事，民國以前所未聞也。」又說：「近人又以形意拳、八卦拳附
會為內家拳，則尤可嗤。」　然而，至清代迅速發展起來的太極拳、八卦
掌、形意拳因楊露禪、董海川（圖3-30）、李洛能三人同時齊名於京師，得
到了大家廣泛的認可與推崇，漸漸被大家稱為內家拳「三大拳種」，並在
晚清時期最終形成以這三者為代表的內家拳體系。著名武術學者沈壽在
二十世紀八十年代指出，太極、形意、八卦內家三大拳與浙東內家拳並無

傳承上的關係，而包括古代綿拳、陰勁拳及近代大成拳在內，符合內家拳拳理的都是內家拳。就這樣，內家拳的最初概念和範圍都發生了變化並不斷吸收其他拳術的技術，顯示出其強大的生命力與包容性。

那麼，內家拳歷史傳承的脈絡是什麼樣的呢？據《王征南墓誌銘》載，三豐之術，百年之後流傳給了陝西王宗。這百年之中又傳給了哪些人？不得而知。之後，王宗又傳授於溫州的陳州同，陳州同又傳授於自己的鄉人。由此可推斷陳州同是浙東地區傳播內家拳的關鍵性人物。該墓誌銘還記載了張松溪之徒有三四人，除了浙江四明葉繼美之外，其他二三人也未有任何記載。自葉繼美之後，傳承的脈絡漸漸明朗。

圖3-30　董海川畫像

董海川（1797—1882），原名董明魁，八卦掌創始人和主要傳播者。董海川身材魁梧，臂長手大，膂力過人，擅長技擊。相傳在安徽九華山得遇「雲盤老祖」傳授其技，創立了八卦掌。

另外，內家拳傳承的地區是由張三豐→陝西（王宗）→溫州（陳州同）→四明（葉繼美）→寧波（王征南）。除《王征南墓誌銘》和《內家拳法》外，明朝萬曆大臣沈一貫所著的《搏者張松溪》以及浙東史學大家萬斯同姪子寫的《張松溪傳》都很好地填補了黃氏父子所述內家拳內容的不足，為考察內家拳的歷史脈絡提供了重要的參考素材。另外，唐豪在《內家拳》一文中，根據上述文獻資料，較為詳盡地列出了內家拳傳承的脈絡。

之後，內家拳是如何傳承的呢？黃百家於康熙十五年（1676）所著的《內家拳法》中歎道，內家拳「已成廣陵散矣」，並自視其著述如同諸葛

亮的木牛流馬，尺寸雖詳，但歎後人誰復能用，故斷定內家拳已於清初失傳。民國時期，唐豪爲考證內家拳其後的流傳問題，與友人方夢樵專程至寧波進行調查，後也發出「內家拳已於清初失傳」的歎言。然而，前不久原全國武協主席、著名武術家顧留馨先生深情回憶起青年時代在上海精武會學習的情景時卻說：「內家拳沒有失傳，它在四川南充。」

即便黃、唐所言是正確的，然而這也不過只是黃百家這一支之失傳。而「松溪之徒」有「三四人」，不知這三四之徒是否有薪火相傳。另外，繼葉繼美之後，內家拳的傳徒日眾，除王征南一脈之外，黃、唐並未對其他各支脈進行稽考便早下結論，如此看來不免有些過於武斷。

內、外家技理特點

據《寧波府志·張松溪傳》載：「蓋拳勇之術有二：一爲外家，一爲內家。外家則少林爲盛，其法主於搏人，而跳踉奮躍（圖3-31），或失之

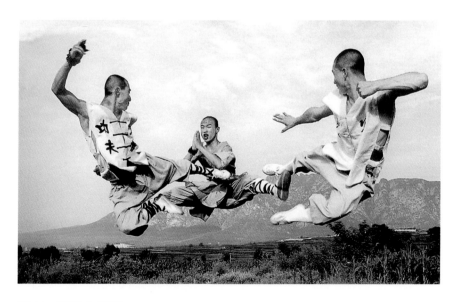

　圖3-31　少林功夫「飛腿」

疏，故往往爲人所乘。內家則松溪之傳爲正，其法主於禦敵，非遇困危則不發，發則所當必靡，無隙可乘，故內家之術尤爲善。」這個記載雖然有著明顯的弘揚內家拳的意味，但在一定程度上還是反映出了內、外家之間的區別。從內容體系和技理特點上看，內家與外家的確有著很大的不同。

在內容體系方面，外家拳有少林派拳系、詠春拳、螳螂拳、翻子拳、劈掛拳、大小紅拳、蔡李佛拳等，包括現在的競技套路和散打；而內家拳內容體系有松溪內家拳、四明內家拳、太極拳、形意拳（心意、六合、意拳）、八卦掌、武當拳、梅花拳（梅花椿）（圖3-32）、通背拳、古代綿拳、陰勁拳、近代大成拳等。

在技理特點方面，外家拳表現爲主於搏人，樸實無華，剛健有力，剛柔相濟，滾出滾入，出疾收快，招式多變，結構緊嚴，起橫落順，拳打臥牛之地，拳打一條線，偏重修身壯外；內家拳則表現爲主於禦敵，以靜制動，主靜處雌，後發先至，以柔克剛，以弱勝強，乘勢借力，偏重養生實內。

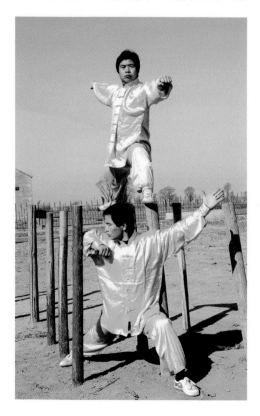

圖3-32　梅花拳

梅花拳即梅拳，亦稱梅花椿。武術拳種。爲演練方便，在地面演練較爲廣泛。起源於明末，清乾隆年間流傳較廣。布椿圖形有北斗椿、三星椿、繁星椿、天罡椿、八卦椿等。椿勢有大勢、順勢、拗勢、小勢、敗勢五勢，套路無一定型，其勢如行雲流水，變化多端，快而不亂。

　　比如內家拳「主靜處雌」的技擊戰略，說的是技擊攻防轉瞬間的變化，強調動作速度和擊打力量，這與《孫子兵法》所提及的「示之以虛」「攻其不備」「避實擊虛」的思想如出一轍。準確地說，與外家拳相比，三大內家拳都不是純粹意義上的進攻性拳種。其中形意拳「硬打硬上無遮攔」的拳諺卻容易讓人誤解為此拳強調進攻，像是外家功夫，而實際上形意拳進攻之前總是先考慮到防守，即「先行顧法（防守），再行打法」。如上步崩拳前一個拿撐動作、劈拳前一個按掌、砲拳同時出迎的上架，都是在接著對方進攻的同時或之後進而進攻的。這就需要練習者對對方的動作有準確的判斷。「主靜」，指的是在這樣的情景下心理一個適度的調節與控制，要求靜觀其變，以準確的反應達到最終制敵的目的，而非靜以待斃。「處雌」，是指在對陣時心理上能靜下來，示之以虛，使對方受迷惑而輕視進攻，從而實施準確的打擊。遇敵可用即為「打」，無敵在前則為「練」，方法合理方為「養」，內家拳技術體系中貫穿著「打、練、養合一」的指導思想。

　　總的來看，外家拳重修身而內家拳重養生。外家拳重外，通過身體的鍛鍊先強健自己外在的筋骨，以達到保護臟器和威懾敵人的目的，更講究以力量和速度克敵，以招式為先；內家拳重內，通過身體的鍛鍊先充實內在的臟腑，以達到養生、延年益壽和禦敵的目的，任何招式都是以意在先，拳腳隨後，講究以柔克剛，料敵在先。以上這些都是外家拳與內家拳在各自成長的過程中所汲取的中國傳統文化的「養料」不同而導致的。

　　不過，內、外家之間也有一些基本的共同點：第一，畢竟內家拳是在外家拳的基礎上發展起來的，內家拳有內功和外功，有柔亦有剛；外家拳也包含內功和外功，有剛亦有柔。第二，外家拳和內家拳都有仿生象形的拳術，如外家拳中的螳螂拳（圖3-33）就是察螳螂捕蟬之動靜，取其神態，賦其陰陽、剛柔、虛實，施以上下、左右、前後、進退之法，演「古傳

圖3-33　外國武術愛好者
學習螳螂拳

螳螂拳起源於山東的著
名傳統武術流派，是
象形拳的一種。其風格
是：快速勇猛、斬釘截
鐵、勇往直前；其特點
是：正迎側擊、虛實相
互、長短兼備、剛柔相
濟、手腳並用，使人難以
捉摸，防不勝防；用連環
緊扣的手法直逼對方，使
敵無喘息機會。

十八家」手法於一體而創；內家拳中的形意拳則擬十二種動物的形態，重
點突出動物的進攻技巧。第三，基於中國文化中「恭謙忍讓」的傳統，兩
者在禦敵上都是以防為主，通過身體的鍛鍊達到讓對手不戰而慄的目的，
盡量避免因出手而造成對他人和自己的傷害。

　　鑑於內、外家的思想體系和搏擊技巧的迥然不同，武術界一直存在著
關於內家功夫與外家功夫孰高孰低的爭論。其實，武術流派之間的高低之
爭是沒有結果的，也完全沒有必要。內家與外家的存在是相輔相生的。內
家與外家的出現標誌著明、清兩代武術的技術和理論體系已經成熟，體現
出人們對武術的認識亦由感性上升到了理性的高度，達到了對事物認識的
質的飛躍。

武道神藝

中國武術

4

武與聖地

█ 少林精神

提起少林寺，人們首先想到的可能不是「禪宗祖庭」，而是獨步天下的少林功夫。的確，在許多外國人眼裡，少林武術幾乎已經成了中國功夫的代名詞，許多國際友人不遠萬里來到中國就是想一睹少林功夫的風采和魅力。而少林寺之所以能成就今天的武學地位，這與它自身的歷史是密不可分的。

跋陀開少林

少林寺原本是魏孝文帝爲西域和尚跋陀所建，因其座落於嵩山的腹地少室山下的茂密叢林中，故名「少林寺」。《魏書·釋老志》中有一段關於跋陀與少林寺的記載：「又有西域沙門名跋陀，有道業，深爲高祖所敬信，詔於少室山陰，立少林寺而居之，公給衣供。」而唐釋道宣的《續高僧傳》中關於跋陀的記載則更加豐富。跋陀又名佛陀跋陀羅，在天竺時交了六個朋友，同修定業，其他五人都成功了，只有他沒有收穫。在迷茫之際，一位朋友告訴他說，有些事是要靠緣分的，機緣到了，自然成功。你的機緣應在震旦（中國），到那裡度兩個弟子，一定會有所收穫。於是跋

99

陀來到北魏都城平城（今山西大同）。此時北魏孝文帝剛剛親政，對這位
天竺和尚特別崇敬，並爲他設立「禪林」。之後，孝文帝遷都洛陽，將跋
陀也帶了過去。到達洛陽後，跋陀不願住在城內，喜歡去深山幽谷，並且
多次到了嵩山，於是孝文帝在嵩山爲跋陀建立了少林寺（圖4-1）。

　　由於跋陀受到皇室的推崇，少林寺建寺以後即聲名遠颺，前來求教者
絡繹不絕。跋陀一面講經授法，一面翻譯輯錄從天竺傳來的佛經，少林寺
逐漸成爲了北方的佛門聖地。跋陀所傳的禪法叫「三藏心禪」。「三藏」
包括經、律、論。經，是指佛教的原始典籍，如《金剛經》（圖4-2）《涅
槃經》等，都是印度原始經典的翻譯。律，是指佛教的戒律。戒與律其實
是有區別的，戒主要是指需要自己去遵守的規定，包括規定和處罰方式；

　　圖4-1　嵩山少林寺

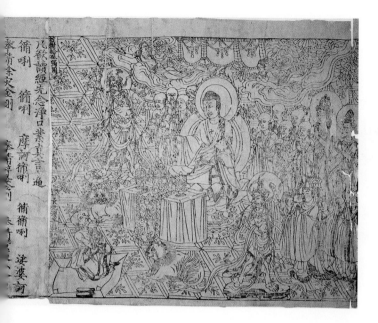

圖4-2 《金剛經》卷
首插畫局部

此插畫描繪佛陀與弟
子須菩提交談的場
景。《金剛經》是中
國禪宗所依據的重要
經典之一，自東晉到
唐朝共有六個譯本，
以鳩摩羅什所譯《金
剛般若波羅蜜經》流
傳最廣。二十世紀初
出土於敦煌的《金剛
經》，為世界最早的
雕版印刷品之一，現
存於大英圖書館。

律是為規範佛教僧人的行為而作出的規定。後來戒和律統稱為「戒律」。
論，是指經典的闡釋，即中國僧人對佛教經典作的解釋。跋陀不僅要求修
禪者誦讀佛教的「三藏」，還要求其潛心參禪打坐。跋陀這種禪法屬於傳
統印度禪法，在當時是非常流行的。跋陀晚年不再參加寺裡的活動，而是
自己尋了一個隱祕的地方參禪打坐，直至圓寂。所以，至今在少林寺找不
到跋陀的墓地或塔。（圖4-3）

在傳經誦法的過程中，跋陀收了兩個弟子，一位是僧稠，一位是慧
光。在那時收弟子必須要看「慧根」。僧稠從小飽讀詩書典籍，曾被徵為
太學博士，後來出家學律，最後來到少林寺跟隨跋陀學習禪法。待跋陀圓
寂後，僧稠開始弘法講經，學者達百餘人，皇室也對其倍加恩寵，晚年於
少林寺坐化。慧光後來也成為佛學巨匠，對中國佛學的發展作出了重大貢
獻，並開啓了中國律宗，後世尊其為「律宗五祖」。關於慧光，至今少林

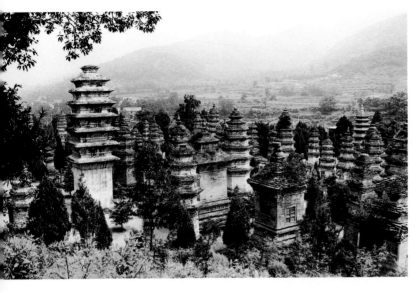

圖4-3 少林寺塔林

少林寺塔林是少林寺歷代
和尚的墳墓,佛教界有名
望、有地位的和尚死後,
他們的骨灰或屍骨被放入
地宮,上面造塔,以示功
德。塔的高低、大小和層
數的多少,主要根據和尚
們生前對佛學造詣的深
淺、威望高低、功德大小
來決定。

寺還保留著關於他的傳說:據說慧光年幼時在洛陽街頭踢毽子,一連500
下,眾人甚是驚奇,紛紛圍觀。此時恰逢跋陀路過,於是上前圍觀,發現
他有超人的天賦,遂收其為徒。

在少林寺創立初期,跋陀為了能更好地弘揚佛法並擴大少林寺在佛教
界的地位而選擇了頗有「慧根」的弟子,一方面,可以將其禪法傳授給弟
子並通過弟子發揚光大;另一方面可以藉弟子的貢獻為少林寺在佛教界奠
定崇高的地位。跋陀及其兩大弟子慧光和僧稠都是少林寺乃至中國佛教歷
史上赫赫有名的僧人,他們共同為少林寺今後的壯大發展奠定了基礎,只
是那時的少林武術還未形成氣候。

十三棍僧

此後,在弘揚佛法禪宗的同時,特殊的生存環境促使少林武術日益發
展,漸漸形成了以少林棍為代表的少林武術體系。少林武術第一次真正為
世人所瞭解是在隋末農民戰爭中,而在這次歷史事件中扮演重要角色的正

是少林棍僧。

隋朝末年，統治者殘暴腐朽，窮兵黷武，導致全國各地烽煙四起，原隋朝太原留守李淵舉兵伐隋。與此同時，全國各地出現大量地方軍閥，他們擁兵自重，互相討伐，百姓流離失所，困苦不堪。在這些軍閥中，對李淵威脅最大的是盤踞洛陽的王世充和山東的竇建德。為了消滅軍閥統一全國，李淵派李世民率軍東進，剿滅洛陽王世充。

621年，即大唐武德四年，李世民率軍包圍洛陽城，但王世充守衛極為嚴密，唐軍久攻不下，而且王世充已往山東竇建德處乞援，竇建德即刻就要派出十萬精兵前來解圍。在這危急時刻，以少林武僧曇宗為首的少林十三位僧人，聯繫轅州城的官兵做內應，突然襲擊駐守柏谷塢的王仁則，結果活捉王仁則並大獲全勝。（圖4-4）此戰役對李唐政權至關重要。王仁則是王世充的姪子，其駐守的柏谷塢一直是通往洛陽的要地，也是王世充的屯糧之地。少林十三棍僧奪取柏谷塢後歸順大唐，於是李世民沒有了後顧之憂，開始全力對付竇建德的援軍，竇建德兵敗被捉。而此時身在洛陽城內的王世充也失去了援軍，又沒有糧草，只得投降，唐軍取得了完勝。

事後李世民給嵩山少林寺寫了封信，稱讚少林寺是「證果修真之道」，並且將先前被王仁則侵佔的少林寺土地還給少林

圖4-4　少林寺壁畫中所繪的
「十三棍僧救唐王」的故事

寺，同時又「賜地四十頃，賜水碾一
具」。至今在少林寺鼓樓遺址前還能見
到記載當年唐王李世民嘉勉少林寺功績
的「太宗文皇帝御製碑」（圖4-5）。得
益於統治者的讚揚和重視，少林寺社會
地位得到極大提高，為少林寺對外弘揚
佛法也起到了積極作用。此後一百多年
裡，隨著唐朝的興盛，少林寺也進入蓬
勃發展壯大時期。「十三棍僧救唐王」
的義舉不僅為少林寺帶來「匡扶正義、
救國救民」的盛讚，而且還使少林武術
第一次為世人所認知，少林棍法也從此
名揚天下。

抗倭傳美名

由於在討伐王世充的戰爭中少林寺
立下了汗馬功勞，所以唐朝建立後少林
寺出現了一個發展的黃金時期。但是，
隨著唐朝的沒落，少林武術的發展也受

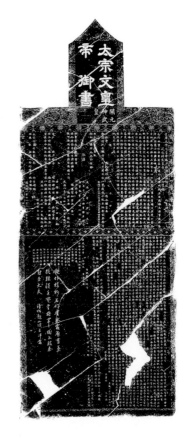

圖4-5　太宗文皇帝御製碑拓本

到限制。宋朝開國皇帝趙匡胤依靠武力奪取天下後，開始「崇文抑武」，
嚴格限制民間武術的發展。少林寺僧也因此不敢公開習武，而是趁著深
夜或躲在荒郊野外祕密習練。另外，理學產生後，提出「存天理，滅人
欲」，要求人們壓抑自己的個性，這又從思想上禁錮了人們的習武熱情。

元朝建立後，為了防止漢人的反抗，統治者對漢人習武極為限制，少
林武術也被禁止。但慶幸的是，宋元時期統治者壓制下的少林武術並未中
斷，而是在祕密地發展和延續著，反倒是統治者對軍事武術的壓制還促使

了少林健身術的發展。這些健身術為日後少林武術的完善起到了很大作用。（圖4-6）

　　少林武術真正彰顯出其魅力的時期是在明朝中後期，這也是中國武術大發展的時期。從歷史來看，明代是中國文化的大集成時期，誕生了中國古典三大名著，同時也出現了當時中國古代最大的一部類書《永樂大典》。另外，由於對外交流頻繁，各種文化思潮相互交織，天文、地誌、陰陽、醫卜、僧道、技藝等相互雜糅，互相促進。武術也在此集歷代之大成，形成了以佛、道為主流的兩大武術流派。而且，這時的武術已經理論

圖4-6　練功的少林僧人

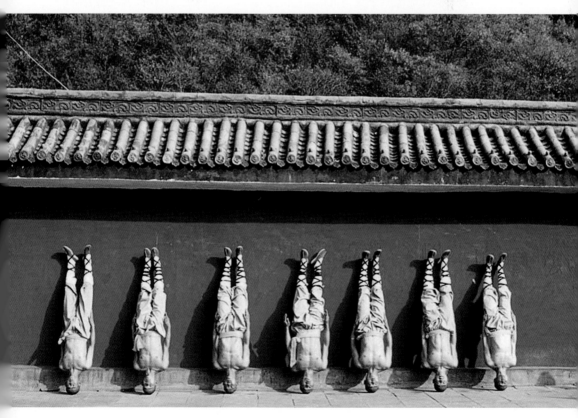

化、系統化、套路化，成爲了理論與實踐相結合的眞正意義上的武術。

　　少林武術之所以能在武術史上聲名赫赫，主要有以下幾個原因：

　　一是少林武術內容豐富、套路繁多。明朝末期，少林武術按其性質已經分爲內功、外功、硬功、輕功、氣功等。內功以練「精」「氣」爲主；外功、硬功（圖4-7）多指鍛鍊身體某一局部的猛力及抗擊打能力；輕功專練縱跳和超距；氣功包括練氣和養氣。按技法特徵又分爲拳術、棍術、槍術、刀術、劍術、技擊、器械和器械對練等百餘種。

　　二是得益於少林武術著作的出現。明末武術大家程宗猷到少林寺學習武術十餘年，編著了第一部少林武術專著《少林棍法闡宗》（圖4-8）。這部書系統地總結了少林棍法，包括小夜叉、大夜叉、陰手、排棍和穿梭。此外，少林寺武僧洪轉也著有《夢綠堂槍法》，全面地介紹了少林槍法。少林武術專著的出現標誌著少林武術已經理論化、套路化、系統化、門派化，並以少林獨有的風格傲立於世。

　　三是關於少林武術的史志資料頗多。明朝以前，關於少林武術及武僧

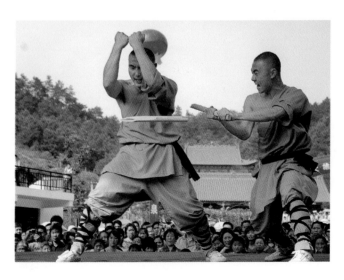

圖4-7　少林硬功

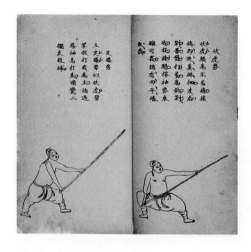

圖4-8　《少林棍法闡宗》內頁

的史料記載極少，但從明朝中期以後就逐漸開始多了起來，其中有不少關於少林僧兵參與征戰的記載。《明史·兵志》記載：「河南嵩縣曰毛葫蘆，習短兵，長於走山。而嵩及盧氏、靈寶、永寧並多礦兵，曰角腦，又曰打手。山東有長竿手，徐州有箭手……又僧兵，有少林、伏牛、五臺。倭亂，少林僧應募者四十餘人，戰亦多勝。」僧兵參與抗倭是明朝的一大特色，在明朝的兵勇制度中，除了正規軍之外，還有民兵和僧兵。明朝的這種兵勇制度極大地促進了民間武術的發展，也使少林武術走出寺院，參與「保境安民」。清初思想家顧炎武在《日知錄》中也有關於僧兵的記載：「嘉靖中，少林僧月空受都督萬表檄，禦倭於松江。其徒三十餘人，自爲部伍，持鐵棒擊殺倭甚眾，皆戰死，嗟乎！」感念少林僧人的種種衛國保家的情懷，顧炎武還曾作《少林寺》一詩贊曰：「頗聞經律餘，多亦諳武藝。疆場有艱虞，遣之捍王事。」

少林武僧受到朝廷的徵調參與平叛和抗倭的事件在少林寺碑刻中多有記載。時至今日，少林寺西來堂（又名錘譜堂）的走廊裡依然還塑有十四組有關少林武僧的活動內容，其中的第十二組和第十三組塑像，分別表現了小山和尚與月空和尚帶領少林棍僧出征抗倭的情景。

少林武僧的抗倭行動不僅爲少林武術的弘揚起到了很好的宣傳作用，而且也爲少林寺贏得了讚譽，提高了少林寺的社會地位。而少林武僧參與戰事也可以檢驗少林武術，促進少林武術和其他武術的交流，對中華武術

的繁榮和發展起了推動作用。

少林弟子正精神

民國年間，社會動盪，軍閥混戰，一場人爲的大火將少林寺大雄寶殿、藏經樓等重要建築及典藏燒毀，損失慘重。1949年以後，少林寺受到國家的高度重視。少林寺被毀壞的建築和雕像得到了修復，專家、學者以及宗教界人士也對少林典籍和重要佛經進行了挖掘整理，這些舉措很好地保護了少林文化遺產，對重振少林雄風、弘揚少林文化起到了積極的推動作用。在此基礎上，還曾多次舉辦了「國際少林武術節」（圖4-9），吸引了眾多海內外組織和人士，擴大了少林的國際影響力。目前，海外的孔子學院大都開設了少林武術課程，前來學習的外國人絡繹不絕。

今天的少林寺儼然成了一座承載了國際文化交流重任的大寺院，少林

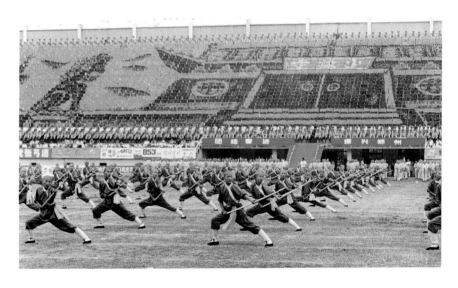

圖4-9　國際少林武術節開幕式

自1991年以來，中國鄭州國際少林武術節遵循「以武會友，共同進步」的宗旨已走過了20多年輝煌的歷程。少林武術節活動內容豐富多采，主要包括武術競賽、國際武術段位考試、中華武術培訓與提高交流活動等。

武術也成了溝通中外文化的一個紐帶。很多人都感歎爲何少林寺和少林武術歷經千年劫難卻長盛不衰，甚至還有風靡全球的趨勢。少林寺之所以能傳承至今，這其中除了其特殊的歷史背景之外，最大的原因還是千年來少林弟子一以貫之的少林精神。正如少林禪院德政禪師所提出的《門風堂規》所寫的那樣：「南拳北腿少林棍，保家衛國強自身；崇文尚武少林人，愛國護教少林魂。不爭和合少林心，止惡揚善少林根；以德服人消貪瞋，後發制人少林門。尊長愛幼孝雙親，守法持戒做良民；禪武爲媒弘佛法，少林弟子正精神。」少林精神裡的愛國愛寺、止惡揚善、以德服人、後發制人等宗旨也是我們中華民族歷來所追求的。正因爲站在少林寺背後的是一個善良、寬容、充滿魅力的民族，因此少林武術才能持續發展，不斷壯大。（圖4-10）而今，藉著文化大發展大繁榮的國家政策，少林寺這個集禪文化、武文化爲一體的千年古刹必將走得更長、更遠。

圖4-10　少林武術

▎武當神韻

在中國武術史上，流傳著「北崇少林，南尊武當」之說，少林與武當一北一南，可謂是雙峰對峙，齊驅並進，各有千秋。

道教名山

武當山位於中國湖北省丹江口市的西南部，方圓八百餘里，其主峰（天柱峰）海拔1612公尺，有「亙古無雙勝境，天下第一仙山」之美譽，被世人尊稱為「仙山」「道山」。（圖4-11）這裡東達齊豫，南通巴蜀，北抵三秦，舟車可至，實為八方之咽喉。由於自然地理環境優越，風調雨順，在春秋及戰國早期便人口興旺，生產力水平相對較高，同時有巴、蜀、苗、庸等多個少數民族和諸侯國在此生活。由於相互之間存在著爭奪生活資源等不可調和的各種衝突，軍事戰爭成為解決矛盾的最終手段，而武當等地區便成為楚國抵擋巴、庸、麋等國的前線。到了戰國中後期，這一地區成為楚、秦、韓三國交界處，是秦、韓尤其是秦國進攻楚國最為便捷的水上通道。於是楚國在這一地區派駐重兵，抵擋秦國的入侵。武當者，武力阻擋也（當，通擋），以事名山，故命名武當山。

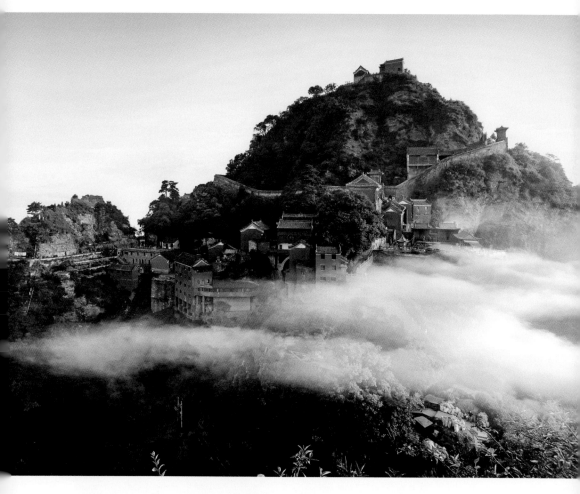

圖4-11　仙境武當

武當地名源於先秦，千百年來，武當山作為道教福地、神仙居所
而名揚天下。歷朝歷代慕名朝山進香、隱居修道者不計其數。武
當山武術以「內家功夫」著稱，是中國武術中與少林齊名的重要
流派，譽為「北崇少林、南尊武當」。傳說有道士曾練成在萬丈
懸崖上步履如飛的功夫，其卓絕處令人景仰。

信奉道教的人們認為，在高聳、靈秀的武當山上修建寺廟，可以接近上蒼，更容易使人達到清靜無為的境界，於是武當山也成為道教聖地。因此，對於武當山名字的由來，《太和山志》另有一說，即「武當」源於「非真武不足當之」，意謂武當乃中國道教敬奉的「玄天真武大帝」（亦稱真武帝）的發跡聖地。歷代皇帝都把武當山道場作為皇室家廟來修建，特別是在永樂和嘉慶年間，至今民間仍保留有「北建故宮，南建武當」之說。如今，武當山古建築群已是規模宏大、氣勢雄偉、蔚為壯觀。除古建築外，武當山尚存珍貴文物7400多件，尤以道教文物著稱於世，故被譽為「道教文物寶庫」。（圖4-12）

祖師張三豐

與少林武術一樣，武當功夫的體系非常龐大，內容極其豐富，擁有眾多拳種和門派，這其中尤以武當拳法聞名。在漢魏以前，武當山上就有很多閉關修煉的氣功高手，他們常年在深山中修隱，以求得長生不老。但武當系真正形成的時間大約在明末清初，跟少林系近乎同時。

傳說武當派的創始人張三豐道士（圖4-13）本是一名朝廷官員，因不滿官場腐敗而棄官從武，然後雲遊天下，最終來到了武當山出家修道。相傳

圖4-12　武當山文物
《高上玉皇本行集經》

《高上玉皇本行集經》又稱《皇經》，是道教經典中最主要的一部分。全書共分三卷，作者及成書年代不詳，正文內容敘述玉皇的來歷和正告讀經的善男信女們要重視這一部經典。

圖4-13　張三豐像

張三豐，名全一，一名君寶，又號
玄玄子，元末明初著名道人，相傳
爲武當功之創立者。

張三豐身材魁梧、大耳圓目、鬍髯如戟，食
量驚人，可禁食數月，曾經死而復活，早年
精通少林拳法，自來到武當山後，受自然啓
發，在原有的武術底子上經過修改調整，創
造了現如今享譽武林的武當拳。（圖4-14）

　　對於張三豐所處的朝代，主要有兩種說
法。一種說法是北宋，《寧波府志》中記
載：「張松溪，鄞人，善搏，師孫十三老。
其法自言起於宋之張三峰。三峰爲武當丹
士。徽宗召之，道梗不前。夜夢玄帝授之拳
法。厥明以單丁殺賊百餘；遂以絕技名於
世。」一種說法是爲元明之際，在明清時期
的正史、野史、方志、文物、傳說中的證據

圖4-14　武當山樃梅祠裡的《太極拳圖譜》

較多，並出現了記載張三豐事蹟的《張三豐全書》（圖4-15），明朝永樂皇帝還專爲張三豐修建了遇眞宮，大殿內供奉有張三豐銅鑄鎏金的高大塑像。因史料記載較多、實物證據確鑿性較強，後人對後一種說法也比較贊同。

近些年武術史學界研究表明，歷史上的張三豐與內家武術沒有直接關係。那麼爲什麼後世太極拳家要將不會武功的張三豐供奉爲鼻祖呢？這的確

圖4-15　《張三豐全書》

張三豐著述豐富，留下的《大道論》《玄機直講》《玄要篇》《無根樹》，被後代收集成《張三豐先生全集》，現寶雞金臺觀有萬曆年所立《贈張三豐書制》碑，提到張三豐撰有《金丹玄要》三篇。

是一個十分有意思的問題。除了中國人喜假託古人以自重外，還有一個更爲重要的因素是在明清時期道家文化已經滲透於中國文化的各個層面，而武術的發展從理論到實踐的方面都深受道家文化的影響。帝王的慕求與褒封和道門的神化，使得張三豐成爲一個精神的偶像。鑑於這一事實，人們將張三豐奉爲武當師祖也在情理之中。

武當派的形成

武當本是道教活動場所，何以又成爲中國功夫弘祥之地呢？其根源還是在道與武的相通和共性。道教道術大致分爲五類：山、醫、命、相、卜，包括服食仙藥外丹、練氣與導引、內丹修煉等修道方法（圖4-16）。其中「山」就是利用打坐、修煉、食療等各種方法以培養完滿人格的一種學

問。明朝是武當道教的鼎盛時期，各地修眞之士紛至沓來，最多達到兩萬多人。如此龐大的修道人群爲武當拳的快速發展提供了可能。在這一龐大的群體中有各色人物，其中包括一些武藝在身的入道信徒。他們在道家養生術與武功修煉的雙重浸潤中，逐漸將兩者結合，從而產生了非同尋常的武當功夫。

武當功夫一旦產生就迅速傳播開來。一方面，以往的道術修煉玄祕深邃，義理難懂，而以武功練習爲法門則直截了當，開了修行方便之門；另一方面，道士們經常在山野修道，四處雲遊，在途中經常遇見劫匪和猛獸的襲擊，爲保全生命，他們借助武術強身健體，關鍵時刻則可以用來防身自衛、化險爲夷。遠離喧囂的地理環境和強健體魄、防身自衛的習武目的決定了武當拳含蓄、內斂的特點。所以在日常生活中，武當弟子從不主動攻擊別人，而是講究後發制人，盡量避免殘忍的廝殺，極力以智慧和技巧化解刀兵之間的矛盾衝突。注重防守的「鐵布衫」（圖4-17）便是發源於此，這使武當拳以綿延緩慢，注重意、氣、力的有序配合的特點更加昭著。透過武當拳的技擊特點可見武當拳是一種有「涵養」的拳種，飽含著兵不血刃、止戈爲武、不戰而屈人之兵的「態度」。

由於武當派極密其技，擇徒甚嚴，拳技涉

圖4-16　《道家煉石圖》
（清，任頤繪）

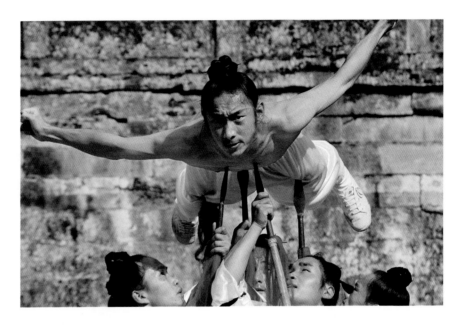

圖4-17　鐵布衫

鐵布衫是中國功夫中的護體硬氣功，傳說練成鐵布衫的人不但
可以承受拳打腳踢而絲毫無損，甚至普通的刀劍也傷不了他
們，更甚者可達到罡氣護體的程度，從而獲得入水不溺、入火
不焚、閉氣不絕、不食不饑等常人難以想像的效果。

及較廣，包括氣功、人體脈絡等方面，再加上內斂、含蓄、不愛炫耀等人
文特點，所以武當拳一直在武當山上習練，沒有得到廣泛外傳。直到明末
清初，武當拳才流傳開來，特別是在浙江寧波一帶，出現了張松溪、葉
近泉、單思南、王征南等武當高手。據考證，張松溪晚年將武當派傳到四
川，現如今在四川流傳的「松溪內家拳」「武當內家拳」「子母內家拳」
均屬武當派的支系。晚清光緒年間，武當山道士的後人鄧鍾山又在江蘇江
寧傳道收徒，武當拳又傳至江蘇等地。（圖4-18）得到武當拳真傳的地域不
多，四川、江蘇為主要地域，可喜的是武當拳在此地域開展廣泛，一直沒
有失傳。在明末清初小範圍流傳開來之後，便形成了一大批有類似特點的

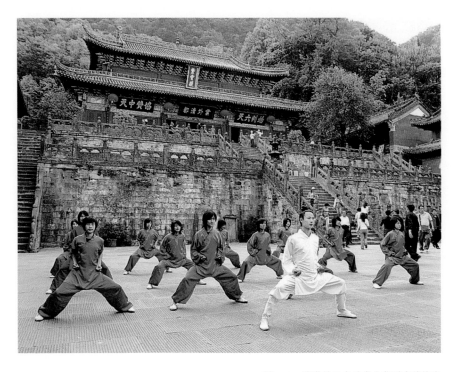

圖4-18 武當弟子在武當山紫霄宮前的空地練武

支派，主要有：松溪派、淮河派、神劍派、軼松派、龍門派、功家南派、玄武派、北派太極門等。這些支系擴充了武當派的體系內容，總體上沒有離開注重精、氣、神的修煉，仍舊重點強調舒緩、沉穩、圓融、借力打力、四兩撥千斤的技擊特點。

據粗略統計，目前流傳的武當山的拳種不下六十種，其中包括：太乙五行拳、純陽拳、太和拳、長拳等；武當的器械套路也有幾十種，如流乘槍、玄武棍、武當劍、雁尾單刀等；武當派中還包括著名的「武當三十六功」，如玄武功、綿掌功、渾元功、太極球功等。現如今武當功夫已經形成了一個龐大的體系，並且隨著時間的推移仍然在不斷發展。

117

武當功夫顯神韻

武當功夫以道家爲主線，攝養生之精髓，集技擊之大成，崇尙自然，視「無思而爲，隨心所欲」爲最高境界。與偏重技擊的佛門拳派少林拳有所不同，武當拳法以柔綿見長，處處體現出圓、圈、旋的有機結合和運化，柔中帶剛、剛柔並濟，其重點在於順其自然、因勢利導，無不體現著道家的含蓄之美。

從欣賞的角度看，武當功夫裡透著一種仙風道骨（圖4-19）。道家崇尙自然，武當功夫當中也有不少以動物及其活動方式來命名的動作。表面上看這是武術中的仿生，其實質上體現的還是道家從宇宙自然中探尋事物普遍規律的基本思想。所謂仿生，無非是大自然中的各種生物爲了生存而逐漸形成的與周圍環境相適應的動作行爲，被細心的習武之人發現後，學習利用並加以轉化，融入到武術當中。相傳，張三豐有一次在武當山偶然看見蛇鵲相鬥，對其圓旋之法有所悟而創造出了「七十二式長拳」。武當功夫很多都是源於對自然的觀察，最後又將其融歸自然。與其他派別比起來，武當功夫既養精氣又養神意，既能強身健體，又能使人享受到自然之美，一招一式之間別有一番神韻。

武功與道法的融合使武當道術修煉增加了新的內容，武當功夫也因其獨特的技法和神韻而廣播於天下。也正因此，武當與少林一道，將名山、名教、名功夫三者合一而名揚四海。

　　　　　　　　　圖4-19　武當紫霄宮晨練

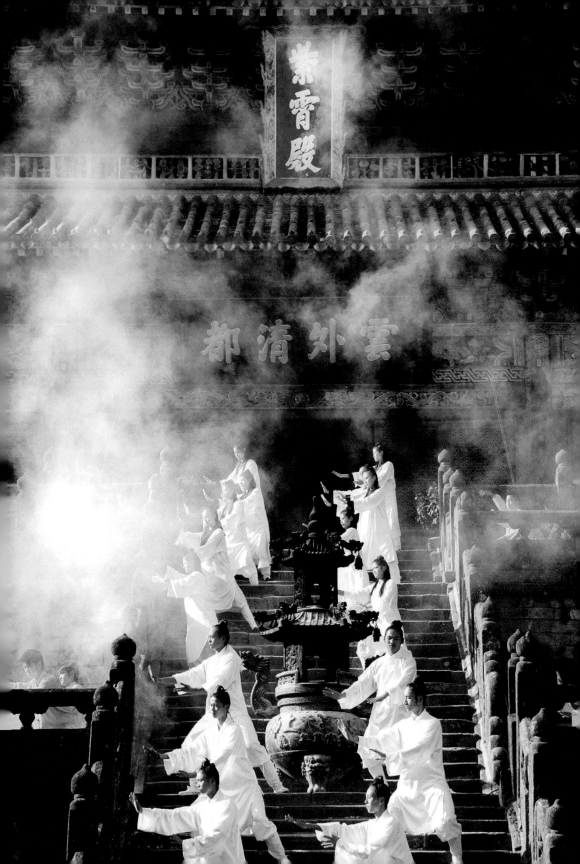

武道神藝

中國武術

⑤

武在民間

▌民俗之藝

　　民俗起源於人類社會群體生活的需要，在特定的民族、時代和地域中形成、擴大和演變，是人們共同遵循的各種生活和信仰的習慣與規範。如勞動時有生產勞動的民俗，日常生活中有日常生活的民俗，傳統節日中有傳統節日的民俗。人生成長的各個階段也需要民俗，如結婚，人們需要有結婚典禮或儀式來求得社會認同。民俗就是這樣一種來自於人民，傳承於人民，又深藏在人民的行為、語言和心理中的基本力量。我們置身其間卻不為其所累，甘願接受這種模式的規範和保護。中國傳統武術生存的空間正是民間，因而武術與民俗間自然有著廣泛而深厚的聯繫，有些學者甚至將習武也看作民俗的一部分。

　　中華武術歷經朝代更迭，從蠻荒部落聯盟的原始格鬥，到商周時期的田獵和武舞、春秋戰國時期的角力手搏（圖5-1）和游俠武術、秦漢三國的競技武術、兩晉南北朝的養生武術、唐朝開始的武舉制、宋元時期的市井武術以及明清時期出現的內家拳……武術與民俗文化有著非常密切的聯繫。

　　中國古代「重文輕武」的社會大環境也促進了武術與民俗的融合。歷

121

圖5-1　戰國角觝圖青銅牌飾

1956年在陝西省長安客省莊
K140號戰國墓中出土。角力
手搏即摔跤，先秦時期稱之為
「角力」，秦漢時期稱之為「角
觝」。此塊透雕有角力圖像的銅
牌飾，描繪出上身赤裸、下著長
褲的兩人在茂密的林木中扭在一
起進行角力比賽，其身後的樹上
繫有鞍轡齊備的駿馬。

代皇權嚴禁民間習武，因而民間習武多處於半地下狀態，這也導致了民間
武術以各種民俗形式、文藝娛樂方式間接表達出來，從而成為中華民俗文
化的有機組成部分。

節日的慶典

　　世界各個民族都有自己不同的節日及其活動形式，世代因襲成為節日
民俗。部分中國節日的形成源於對信仰的需求，如在中國人極其重視的春
節中，最重要的一項民俗內容就是祭祀天地、諸神、祖宗。

　　祭祀是向神靈求福消災的傳統儀式，自古就有，中國傳統文化中的儒
家文化更是重視祭祀。《禮記·祭統》有云：「凡治人之道，莫急於禮；
禮有五經，莫重於祭。」祭祀對象分為天神、地祇、人鬼三類。原始人類
由於對自然現象的不理解和恐懼，常常將武舞作為宗教祭祀活動中的重要
部分，以表現戰鬥的舞蹈（圖5-2）來獻給部落的祖先神靈。如此，作為武術
雛形的武舞和民俗便產生了交集。

　　古代節日裡通常舉行各種表演和比賽，以慶祝節日或敬獻神靈或祭奠
歷史人物，一來增加節日氣氛；二來以娛觀者耳目。每逢節日或廟會，人
們在入廟拜神求福之後，便齊聚在廟前或街頭觀看各種技藝表演，其中包
括雜技、戲曲、舞龍、舞獅、耍把式等。用於表演的雜技、戲曲和舞龍、

圖5-2　戰國銅壺紋飾中表現的戰舞場景

舞獅中往往包含著很多武術的成分。許多武術兵器同時也是雜技表演的道具，很多雜技藝人也是武術家，如雜技中的「彈弓射準」表演來源於狩獵和戰爭中的武術，「飛叉」（圖5-3）「舞關刀」「大武術」「小武術」等節目則直接來源於武術。而戲曲中的武打藝術，也是靠武術的滋養

圖5-3　飛叉

飛叉是北京雜耍武檔中的一種。叉上有鐵環，耍起來嘩啦啦響，光閃閃上下飛動，叉還能在脖子上不用手扶，自動繞來繞去，十分驚險。

123

而形成的。戲曲從武術中吸收而用的翻、滾、跌、撲、功架姿勢，以及拳
術和器械套路等巧妙生動的技術動作，豐富了表演者的表現力和感染力。

（圖5-4）

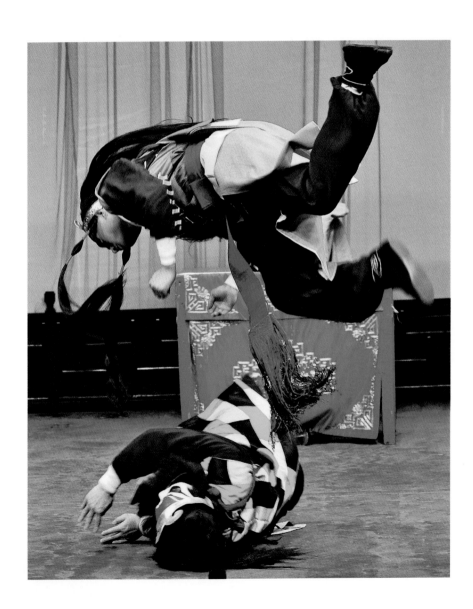

　　源於三國又在南北朝開始流行起來的舞龍、舞獅更是強調武術。表演中所設置的蛇陣、八卦陣、梅花樁等沒有紮實的武術功底根本無法完成。在今天的中國，許多地方過春節仍舊保留著「獅把門」的習俗。春節裡大年初二、初三，民間組織的舞獅隊開始走街串巷，每到一戶商家門口便在引獅員的指揮下表演獅子叩首、獅子擺尾、獅子跳躍、獅子舔足、獅子打滾等各種動作，引獅員也由會武功的少年擔當，舞獅中間往往夾雜著各式套路表演。（圖5-5）獅子在中國被視為瑞獸，這種民俗活動據說能給家庭帶來一年的吉祥與安康，能給企業帶來順利與財富。

（左頁圖）圖5-4　京劇裡的武生對打　　　　　　　　　圖5-5　年畫中描繪的舞獅

武生，即京劇中擅長武藝的角色，分成兩大類，一種叫長靠武生，一種叫短打武生。長靠武生一般都是用長柄武器，不但要求武功好，還要有大將的風度；短打武生穿短衣褲，用短兵器，要求身手矯健敏捷，看起來乾淨利索，打起來漂亮，不拖泥帶水。

125

武術與婚喪

自古以來各個國家、各個民族都非常重視婚姻，形成了各有特色的慣例，也就是所謂的婚姻習俗。早在春秋戰國時期，就已經形成了一套正式的婚姻禮儀，這就是影響後世兩三千年的「六禮」，即「納采」「問名」「納吉」「納徵」「請期」「親迎」。

婚禮在秦漢時「禮」的意味要大於「喜」，完全是以禮行事，如入廟拜祖、領父母之命等。但是隨著歷史的推進，婚禮變得越發喜慶和熱鬧，在「六禮」或簡化後的「四禮」完畢後，有錢人家會請人在門前、家中舞龍、舞獅，或是在酒席上讓戲班子、雜技團表演助興。（圖5-6）此時，如果

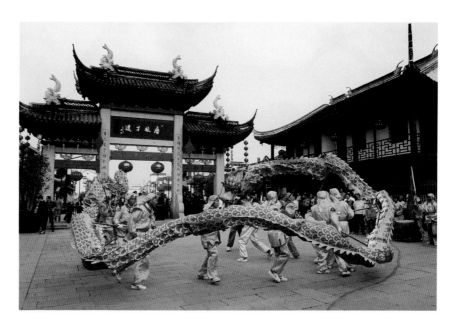

圖5-6　舞龍

舞龍是維繫中華民族傳統文化不可缺少的樂章，舞龍時氣勢雄偉的場面，極大地刺激了人們的情緒，振奮和鼓舞了人心，也體現了中國人民戰天鬥地、無往不勝的豪邁氣概。

能看到武術高人露兩手，賓朋們便會覺得十分慶幸，舉辦婚禮的人家也會覺得很有面子。

比武招親則是設擂者直接與前來打擂中武功最好者締結婚約的招親方式。比武招親在武俠小說中頗為深入人心，在中國古代也確有其事。李淵與夫人竇氏就是一例。竇氏是京兆平陵人，父親竇毅是北周的八大元帥之一，母親是北周武帝的姐姐襄陽長公主。隋文帝楊堅篡奪北周皇位後，竇氏正好到了談婚論嫁的年紀。其父為了招攬人才就舉辦了一場比武招親的活動，讓人在大門上畫了兩隻孔雀，有意招親的必須在百步外射兩箭，凡是兩箭能各射中一隻孔雀眼睛的，就招為女婿。李淵雖文采平平，但箭法卻很高超。幾十人來應試，只有李淵兩箭都射中。李淵通過比武招親迎娶了竇氏，也由此開始接觸當時的政治核心。

喪葬是與死亡相關的人生禮儀。中國人歷來認為生死事大，早早就形成了一套極為繁瑣的喪葬習俗，從「停屍」到「出殯」有很多環節。先秦時期，人們認為靈魂不死，所以在出殯的路上持劍武舞，為靈魂升天開路。東漢中期道教開始興起，社會上出現了一大批「以陰陽五行為家，而多巫覡雜語」的道士，他們積極參與民間祭祀活動，宣揚通過咒、符、舞劍等手段加強對往來自由的鬼神進行管理。

到了明朝，社會物資日益豐富，人們對於金錢和享樂表現出前所未有的狂熱，每遇喪葬，喪主總是竭盡全力大擺筵席、酒肉酬賓、設臺演戲。清代《古今圖書集成》中的《方輿彙編·職方典》有這樣一段描述：「喪則棺槨衣食，哭誦訃告弔奠，咸尊家禮。若夫客至張筵，伎樂雜，延僧供奉，諷經破獄，以及引發之日，冥器芻靈，充塞道路，務以華觀為悅。」這時的喪葬中，除了道士武舞的出現，戲曲、雜技等也已經出現。

如今，在傳統習俗還保留得比較多的一些農村地區，仍然講究喪葬儀式的隆重。只要年過七十過世的都按「喜喪」來辦，家庭條件較好的一般

都會大擺宴席三五七天，席間請來吹鼓的、唱戲的、耍雜技的，一來感謝在喪禮中幫忙的親朋，二來告慰亡靈。

武術與民事

「打擂臺」指兩人在臺上徒手較量武藝，是中國古代比武之習俗。隋唐五代時，比武幾乎形成制度，大體規則是不分體重級別，沒有護具，多赤身穿短褲，活動多在方形的檯子上進行，犯規處罰不嚴格，獲勝者給予重賞。

到了明代，正規的比武即被稱為「打擂臺」。賽前先設擂主，再安排高手應戰，凡欲較量高下者，臨場報名並立下生死文書，方可上臺獻藝。還有一種形式為主辦方設臺，比武者按照報名順序上臺比試，取勝者留在臺上，以決出武藝最高者，稱為「擂臺賽」。比賽前廣告周知，擂臺兩側多懸掛「拳打南山猛虎；腳踢北海蛟龍」一類的楹聯。賽時臺下觀眾人山人海，熙熙攘攘，助威喝彩聲不斷，氣氛十分熱烈。（圖5-7）這種武術比賽不僅緊張激烈，而且具有觀賞性。明清時期是武術的大發展時期，「打擂」比武在民間頗為流行，諸如春節、廟會或其他節日集會，各門派不同拳種的練武「社」「館」大都會設擂比武，發展技藝。

武術的傳授過程或多或少形

圖5-8 漢畫像石中出現的射箭情景

射箭的淵源可追溯到大約西元前五萬年。中國的射箭歷史悠久，早在舊石器時代晚期就發明了弓箭，弓箭一直是人們狩獵和軍隊打仗的重要武器。

成了類似於組織的結構，因而武術與民間組織產生廣泛的聯繫。民間組織又稱「結社」，是人們圍繞共同宗旨和目標結成的團體。中國秦漢時期就已經出現最早的武藝射術並成立射社。（圖5-8）唐代有關武術的活動較為活躍，而且唐太宗十分重視在統治階級中加強軍事教育，曾擇善射者百人親自教習。為鼓勵更多人習武，西元702年武則天創設了武舉制度。這兩個事件對當時的武術發展起了很大的推動作用，在民間逐漸形成一種尚武風氣。宋朝全國各地先後出現「弓箭社」「錦標社」「英略社」等習練武功的組織。（圖5-9）

由於武術極易結社聚人，而中國有些朝代又明令禁武，因此，以武術為內容的結社活動多處於地下狀態。這種組織往往又與流傳於民間的祕密宗教和會黨相結合，成分顯得更為複雜，如明朝的白蓮教、八卦教、天理教等都被稱為祕密結社，還有各色會黨，如青幫、洪幫、哥老會、小刀會、天地會等。各種祕密結社以底層民眾為基礎，通過會黨結盟、祕密傳教、拳會習武等方式廣泛開展武術活動。清兵入關後，出現了很多宗教組織且教眾日增。散傳各地的民間宗教，多以劫變為教義，以反清復明和反抗外來侵略為宗旨。其中著名的民間宗教組織主要有白蓮教、大刀會等，這些宗教組織主要吸收習拳尚武者入教，而且教門的一些教首本來就是民間的拳師，如白蓮教的唐賽兒就是自幼習武，武藝超群。他們常以教拳為

129

圖5-9　頤和園長廊彩畫《呂布轅門射戟》

「轅門射戟」這一歷史典故最早出自《三國志·呂布傳》，後
來《三國演義》的作者羅貫中將這個典故改編爲膾炙人口的
「呂奉先射戟轅門」，講的是三國名將呂布以他精湛的箭法平
息了一場戰爭的故事。

掩護，聯繫群衆，發展教徒；以練拳爲名，在教內設置武場，形成武裝力
量，這無疑推動了武術的普及與發展。

　　總之，武術與民俗的融合是武術在民間存在的重要方式，由此武術也
擁有龐大的民衆基礎，或許每一位中國人都在自己的內心世界中或多或少
地擁有一份武術情結。武術借助民俗的平臺而成爲各類社會活動的重要內
容，而這些活動本身在提高了武術技藝的同時，也拓寬了武術在民間的生
存空間。

▌以武任俠

武俠顧名思義就是依武行俠,不會武功不能成為武俠,只會武功不行俠仗義也不能成為武俠。那麼什麼是俠呢?《說文解字》對俠的解釋是:「傛,俠也。三輔謂輕財者為傛。」古代「夾」「挾」「俠」三字原本相通,指有能力「挾持」他人的意思。唐初顏師古所謂「俠之言挾,以權力俠輔人也」。結合這兩層意思,「俠」可以理解為擁有能力,並輕財以助人。行俠一般被稱為「任俠」,《墨子・經上》有載:「任,士損己而益所為也。」

武俠的產生

在中國,武俠的起源可以追溯到先秦時期。那個時代尚武之風甚烈,並在社會上催生了大量的自由武士和劍客。他們遊走江湖、參與國事,各為其主而效命疆場。由於武士大多來源於下層平民社會,因而不斷汲取著平民社會和底層人民的倫理道德觀念,這樣的武士組成的群體,就形成了處於萌芽狀態的「武俠」階層。俠在從「國士」到「游士」的轉變中,自身的地位在發生變化,由君臣間不平等的公共義務關係轉變為「交遊」方式的雙方個人自由選擇的關係。新型武俠追求一種具有超越時空的永恆的

圖5-10　夷門訪賢（清，吳歷繪）

信陵君愛重人才，家有門客三千。他聽說大梁夷
門的守門小吏侯嬴是位賢者，便親自駕車到夷門
去接侯嬴。回府途中，侯嬴下車與屠者朱亥交
談，故意讓信陵君長時間等待。圖為侯嬴與朱亥
在交談，信陵君執馬轡立於當街，耐心等待，絲
毫不顯倦怠。

132

精神價值，爲知遇之恩，雖殞身而不惜。

　　到了戰國時期，社會動盪更加頻繁，春秋時期形成的眾多諸侯國在戰國的硝煙下逐漸減少，最終形成了七雄並爭天下的局面。爲了在「七雄爭霸」或者政治鬥爭中取得優勢，各諸侯國的諸侯、王公、士大夫等上層勢力集團開始出現「養士」之風。「養士」即招納人才於自己門下，供自己出謀劃策或爲自己辦事。根據史料記載，戰國養士可分爲三類：一類是文人謀士，一類是勇而輕命的武士，還有一類爲「雞鳴狗盜」之士。在戰國時期，以養士著稱的當數戰國四公子，即齊國的孟嘗君、趙國的平原君、楚國的春申君和魏國的信陵君（圖5-10），此四人養士達數千人，可謂養士的豪門。到此，武俠作爲一種獨立的社會力量開始走向歷史的舞臺，並且在此後的社會實踐中一直踐行著俠義之道。

　　短暫的秦朝後，漢朝延續了戰國養士遺風。戰國養士以文武兼養，文武比例大致相等，而漢朝養士卻以養武士爲主。如高祖劉邦的衛士樊噲就是一位勇猛粗獷的武士。漢成帝時，將軍灌夫門下「食客日數十百人」，而「所與交通，無非豪傑大滑」。

　　漢初養士的勃興促使武俠勢力得以迅猛擴張，這時武俠開始出現了分化：一部分武俠秉承了戰國游俠的性格特徵，行俠仗義，施恩不圖報；另一部分武俠開始「結黨連群」，並與當地的官府、大臣、地方權貴相互結交，長期聚集某地，逐漸成爲地方豪俠。對於武俠的分化，司馬遷在《史記·游俠列傳》中有記載。他將這兩種分化的武俠分別稱之爲布衣之俠和鄉曲之俠。對於布衣之俠，司馬遷是持讚賞的態度，稱其爲「名不虛立，士不虛附」。而對於鄉曲之俠，司馬遷則持否定的態度，認爲他們「侵凌孤弱，恣欲自決」，敗壞了武俠的名聲。

　　兩漢之後魏晉南北朝時期，社會上武俠除了延續兩漢之遺風，還出現了俠士參與爭奪天下的事件。漢末，天下大亂，各地方諸侯、官僚乘機割

據一方。在爭鬥中，各方勢力為了擴大自己的地盤和實力，不斷網羅天下人才，尤其是具有高強武藝的將才。於是，大量民間豪俠開始「各宿其主，以爭天下」。如三國時期的曹操，出身官宦之家，自幼「好俠輕財，重義氣」，後來招賢納士，組建自己的政治集團和武裝力量。與曹操同時代的袁紹、袁術、孫權等在年輕時都是地方豪俠且又皆以「好俠」自居，後來皆參與天下紛爭。這些民間地方豪俠通過建功而登上政治舞臺，並將民間的武俠文化帶入上層，從而對以儒家文化為主體的上層社會產生了一定的影響，這種影響在後來的隋唐時期更為明顯。

為國為民之儒俠

隋唐時期是武俠之風鼎盛的時期，同時也是武俠階層大變革的時期。這時期的武俠出現了新的變化，誕生了具有上層社會意識形態的儒俠。在隋唐統一中國的戰爭中，一大批出自民間的武俠通過沙場建功進入上層社會，隨後唐朝武舉制度的設立更是使得社會上的武俠文化有機會和渠道融入上層社會，並使得武俠文化中融入了儒家思想，其最直接的體現就是儒俠的誕生。唐代最為有名的儒俠當數「詩仙」李白。李白從小喜歡舞劍，且隨身佩帶長劍，好以游俠自居，15歲時便可「遍干諸侯」。後來李白還寫了很多詠俠詩藉以表達自己對俠的喜好，最著名的當數他的《俠客行》：

> 趙客縵胡纓，吳鉤霜雪明。銀鞍照白馬，颯沓如流星。
> 十步殺一人，千里不留行。事了拂衣去，深藏身與名。
> 閑過信陵飲，脫劍膝前橫。將炙啖朱亥，持觴勸侯嬴。
> 三杯吐然諾，五嶽倒為輕。眼花耳熱後，意氣素霓生。
> 救趙揮金錘，邯鄲先震驚。千秋二壯士，烜赫大梁城。
> 縱死俠骨香，不慚世上英。誰能書閣下，白首太玄經。

短短一百二十個字就把一個武功蓋世、輕財重義的俠士形象勾勒出

圖5-11　《抗倭圖》卷局部（明，仇英繪）

此圖卷描繪了明嘉靖三十四年（1555）浙江沿海軍民抗擊倭寇侵擾的歷史。現收藏於中國國家博物館。

來。除了李白，當時吟誦俠士的詩人不在少數，王維的《隴頭吟》中也有詠俠的佳句：「長安少年游俠客，夜上戍樓看太白。」與吟誦俠士的詩相對應，唐朝還出現了與俠士有關的邊塞詩。邊塞詩的出現一方面反映了唐朝俠士立功邊關、報效國家的現實；另一方面也是武俠精神與儒家報國思想相融合的產物。因此，當武俠重義輕生的意識被轉借到邊疆報國為民上，俠義精神就與國家利益聯繫起來並由此得到昇華，這在宋以後的武俠文化中更為明顯。宋朝一以貫之的「興文教，抑武事」政策，對在魏晉隋唐上層社會興起的尚俠之風是巨大的打擊，武俠文化也由此衰落，淡出上層社會而回歸民間。

　　宋朝上流社會對武的排斥促進了民間武術團體的出現。這些自發的以武俠精神為倫理規範和行為要求的武術團體，發展得越來越多從而形成了武林（即民間對武術界的統稱）。與以往單個俠士獨來獨往自由行事不同，宋朝武俠重結義、尚群體，動輒以「替天行道」「改朝換代」為己任。他們的行動和目標遠遠超出了傳統武俠的行俠範圍，從「為民鳴不平」到「抗擊外侵」，其精神境界有了很大的昇華，這在後來的明朝抗擊倭寇（圖5-11）和清朝義和團運動中都有所體現。中國武俠精神由單純的個人或集體恩怨上升到為國為民的民族大義上。由此，武俠形象與人格魅力也深入民心，為廣大民眾所喜愛和推崇；武俠精神也逐漸成為中華民族文

化精神的一個重要組成部分。

武俠精神

武俠精神作為武俠文化的精髓，自古以來就被譽為武俠的靈魂。司馬遷在《史記‧游俠列傳》中對武俠精神做過精闢論述：「修行砥名，聲施於天下，莫不稱賢」；「雖時捍當世之文罔，然其私義廉潔退讓，有足稱者。名不虛立，士不虛附」；「其言必信，其行必果，已諾必誠，不愛其軀」；「趨人之急，甚己之私」；「不伐其能，歆其德，諸所嘗施，唯恐見之」。

具體而言，武俠精神可概括為以下幾點：

一是知恩必報，重義輕命。

中國最早期的武俠人格特徵和倫理價值取向可以用一句「士為知己者死」來概括。這種精神最初起源於報恩意識，所謂「受人滴水之恩，當湧泉相報」。當時的著名俠士如晉國的豫讓，吳國的專諸（圖5-12）、要離，齊國的聶政，衛國的荊軻都是這一類型。這些人生活在民間社會，不圖富貴，崇尚節義，身懷勇力或武藝，為報知遇之恩不惜損身以殉。

二是誠信守諾，決不食言。

「其言必信，其行必果，已諾必誠」是對俠義精神中忠誠守信的最為

圖5-12 漢畫像石「專諸刺王僚」

西元前515年，吳國公子光趁吳王僚伐楚之機，設宴邀請吳王，並派刺客專諸伺機行刺。因吳王親兵保衛森嚴，專諸把匕首藏於熟魚腹中，上菜時刺死吳王，公子光奪取了政權。

精準的詮釋。司馬遷在《史記‧游俠列傳》中評價社會上的俠士時說：「布衣之徒，設取予然諾，千里誦義，爲死不顧世，此亦有所長，非苟而已也。」又強調說：「要以功見言信，俠客之義又曷可少哉！」從司馬遷的這些語句中可以看出「守信」已成爲武俠最根本的人生觀和價值觀，也是武俠階層倫理道德觀念的核心之一。

三是急人所急，無畏艱險。

「千里贍急，不吝其生」這種行爲規範來源於漢朝的武俠。《史記‧游俠列傳》中曾記載漢朝初期大俠朱家的故事。朱家以助人之急而聞名於關東，在戰亂中救過許多人性命，其中在社會上有聲望的就有百餘人。但他施恩也不望報，從不以此炫耀。對於那些他曾經幫助過的人也都不願相見。他扶危濟困總是從最貧賤的人開始，從不吝嗇錢財，自己的日子卻過得異常簡樸。朱家的這種一心幫助別人遠遠超過自己的行爲影響了很多俠士。楚地的田仲以俠客聞名，卻還是覺得自己的德行不如朱家，對待朱家如同自己的父親一樣尊敬。朱家「專趨人之急，甚己之私」和「振人不贍，先從貧賤始」的品質在後世歷代俠士的身上都有體現。

四是除暴安良，打抱不平。

「除暴安良，打抱不平」這一準則也是武俠精神中較高的行爲準則和倫理觀念。《水滸傳》中多有此類故事的描述：武松爲了幫朋友奪回快活林而大戰蔣門神，最終將蔣門神及其後臺張都監一塊殺掉；魯智深爲街頭賣唱的父女二人打抱不平，除去了獨霸一方的鄭屠戶；等等。這些典型的故事裡都反映了除暴安良、打抱不平的俠義精神。

五是鐵血丹心，爲國爲民。

武俠的氣節與儒家的入世精神相融合形成了武俠精神的最高境界—爲國爲民的大俠精神。習武的本意首先就在於保家，而當宗族、民族遇到危難之時，這種保家的動機就會昇華爲捍衛民族尊嚴。由此，宋以後的武俠

137

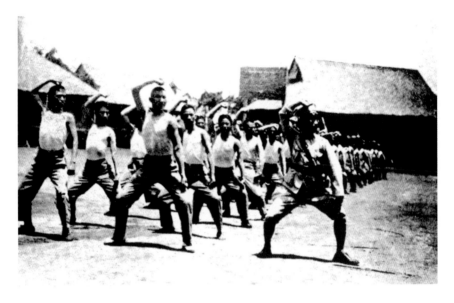

圖5-13　民國時的警官學校學生操練國術

也形成了愛祖國、愛民族、重大節的優良傳統，「憂國憂民」的儒家思想
與「以武任俠」的傳統俠義相結合，將傳統的狹隘的武俠精神昇華到為國
家、為民族、為百姓謀利當中。（圖5-13）

　　總之，武俠精神的核心就在「忠義」二字，這也正是中國文化深處的
東西。與西方以彰顯自我為中心的個人英雄主義相比，中國的武俠精神更
強調捨己為人，以為集體考慮為前提，體現出沉穩敦厚、中庸平和、快意
恩仇的民族特質。中國武俠精神背後流淌的是華夏千年的儒道文化，它像
一座豐碑，樹立在每個深受中國文化薰陶的人的心裡，讓大家在聆聽武俠
那些慷慨悲歌的同時，滌蕩民族精神銹蝕的塵埃。

▌光影童話

中國人酷愛武俠，這與中國的文化傳統有極大關係。中國人在成長過程中受到的束縛太多，對自由的嚮往得不到滿足，於是這些慾望便在武俠小說和影視中得到淋漓盡致的釋放。在中國人眼中，武俠的世界裡不僅僅是刀光劍影，那裡還有對公平、正義、自由的渴望和對完善人格、浪漫愛情、理想社會的追求，它更像是一部專門寫給成年人的童話。

成人的童話

作為中國特有的文學形式，武俠小說可謂中國文學史上的一大奇蹟，其所反映的永恆不變的兩大主題，即武俠人物高超的武藝和武俠特立獨行的俠義精神，深深吸引了所有的中國人。1979年8月，華羅庚教授應邀出席在伯明罕舉行的世界解析數論大會，與梁羽生不期而遇，兩人聊得甚是投機。當時華羅庚剛剛看完梁羽生的武俠小說《雲海玉弓緣》，覺得很有趣，並稱武俠小說是「成人的童話」。後來，這竟成了武俠小說最廣泛的代名詞。

中國歷史上的武俠小說由來已久。早在東漢時期，趙曄的野史《吳越春秋》中，已有刺客越女的故事。王充的論著《論衡》中有俠士荊軻的傳

說，其中有荊軻刺秦王的故事。大約在魏晉期間還出現了第一部專門描寫荊軻的文言武俠小說《燕丹子》。到唐代文言武俠小說達到了鼎盛期，最具代表性的是《虯髯客傳》（圖5-14）《崑崙奴》《聶隱娘》《紅線》（圖5-15）四部小說。

　　北宋時期，短篇文言武俠小說的創作方興未艾，但與唐代相比無論是

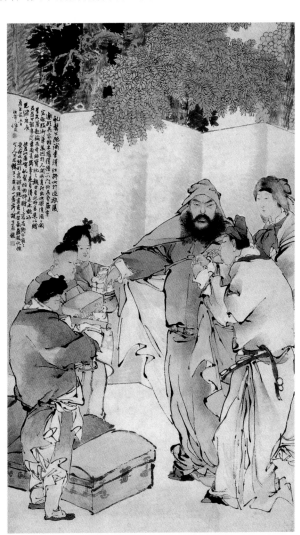

圖5-14　《風塵三俠圖》
（清，任頤繪）

《風塵三俠圖》內容是描寫
隋末唐初虯髯客、李靖、紅
拂女的故事。其中李靖是位
姿貌瑰瑋、心懷大志的軍事
家；紅拂女言辭氣性傾城傾
國，一心仰慕李靖，隨其行
走江湖；虯髯客則是浪跡天
涯一俠客，三人結識後，相
與結義。

圖5-15 俠女紅線和聶隱娘（任率英繪）

書中描寫的紅線「善彈阮咸，又通經史」，是個文武全
才的俠女。聶隱娘則是一名技藝高超的女刺客。紅線和
聶隱娘均為名噪一時的傳奇女俠。

141

氣魄還是才華都大為遜色。至清代雖有紀昀《閱微草堂筆記》、樂鈞《耳食錄》等作品中的武俠小說，但是不能挽回文言武俠的頹勢。

走入二十世紀四十年代，現代武俠小說登峰造極。名家迭出，巨著紛呈。平江不肖生、文公直、顧明道、白羽、朱貞木、還珠樓主等極負盛名，每人都寫下十幾部上百萬字的作品。到了五十年代，以金庸的《書劍恩仇錄》和梁羽生的《龍虎鬥京華》問世為代表，掀起一股新派武俠小說創作熱，時至今日仍不衰竭。

新派武俠小說去掉了舊派小說陳腐的語言，構思新奇，結合傳統公案與現代推理的表現手法，並充分汲取了外國小說的長處，把武俠、歷史、言情三者結合起來，使武俠小說進入了一個嶄新的境界。以金庸為例，其作品以歷史、政治、經濟、宗教、文化為背景，視角獨特、情節曲折、描寫細膩且深具人性，並且對於傳統文化中的琴棋書畫、詩詞典章、天文歷算、陰陽五行、奇門遁甲、儒道佛學均有涉獵，被譽為「綜藝俠情派」。正是金庸個人頗為豐富的文史知識和瑰麗的想像，使得其筆下的武俠人物就像一顆顆璀璨的明星閃耀著，他們的故事讀起來都有一種引人入勝、直抒胸臆、蕩氣迴腸的感覺。（圖5-16）可以這麼說，

　圖5-16　金庸武俠小說插畫（姜雲行繪）

只要有華人的地方就有人看金庸小說，就有「金庸迷」。小說中那些跌宕起伏的故事情節、捨生忘死的俠義情懷，以及於細枝末節處體現出的博大精深的中華文化，讓每一個人都沉醉於其中而不忍掩卷。

武俠小說是中國平民大眾的文化，它實際上是平民人格意志的一種延伸。武俠小說中通過小人物的故事集中體現了中華民族長期孕育出的匡扶正義、行俠仗義、自強不息、忠孝報恩、修己正身、內聖外王等價值觀念、審美情趣和思維方式。在大俗中彰顯大雅，營造出別樣的人文奇觀。

功夫之星

隨著時代的發展，這些原本只生活在武俠小說愛好者想像中的武俠人物，通過影視這種最為直觀、大眾的媒體，變成了屏幕上切實可見的武術明星，並且對社會產生了更大的影響力。中國第一部電影是1905年豐泰照相館拍攝的《定軍山》（圖5-17），其題材恰恰是武戲，從那時算起武俠電影至今已走過了一百多年。

在流光溢彩的武俠影視世界中，武術的俠義精神成為了功夫影視的精神支柱。無論是李小龍，還是成龍、李連杰的電影都將這一主題貫穿始終。他們扮演著打抱不平、為民除害、愛憎分明、疾惡如仇的陽剛角色，

圖5-17　譚鑫培《定軍山》劇照

《定軍山》取材於《三國演義》第七十和七十一回，講的是三國時期蜀魏用兵的故事。

圖5-18　香港早期的功夫電影

而這些角色正是現實生活中人們所渴求的。人們借助角色的力量在光與影的虛擬世界裡縱橫馳騁，宣洩對現實生活的不滿，將正義伸張到底。功夫明星高超的技藝和凌厲的打鬥，在觀者的心中幻化成超人的能量，與電影的主人公一起痛擊那些恃強凌弱、仗勢欺人的惡勢力。觀者的身心也伴隨著故事情節跌宕起伏而得以徹底釋放，這就是功夫電影的魅力所在。（圖5-18）

　　中國功夫明星們在無意中成為中國武術文化最強有力的推廣使者。功夫已遠遠超過影片本身而成為外國人瞭解中國文化的一座橋樑。儘管這種認識有一定的片面性，但以此為切入點來認識中國文化無疑也是最強有力而深刻的。由此，功夫也成為中國文化的一張名片，世界各國人民在瞭解中國神祕功夫的同時也對悠遠而深厚的中國文化產生了濃厚的興趣。

　　談及功夫明星首先想到的人物就是李小龍（圖5-19）。李小龍短暫的一生充滿了傳奇色彩。生前輝煌至極，去世後仍然在世界上擁有如此大的影響力，可以說在世界範圍內都是獨一無二的。我們來看一看世人對李小龍的評價：由於在武術和電影等方面有卓越的貢獻，他先後在1972年和1973年兩度被國際權威武術雜誌《黑帶》評為世界七大武術家之一。美國人稱他為「功夫之王」，泰國人稱他為「武打至尊」，電影界稱他為「功夫影帝」。他僅憑藉《唐山大兄》《精武門》《猛龍過江》《龍爭虎鬥》和未拍完的《死亡遊戲》（圖5-20）這四部半功夫電影便使全世界掀起功夫熱，

圖5-19　功夫巨星李小龍

李小龍（1940—1973），原名李振藩，美籍華
人，祖籍中國廣東佛山。他是一位武術技擊
家、武術哲學家、著名的華人武打電影演員、
世界武道改革先驅者、截拳道武道哲學的創立
人，在全球各地具有極大影響力。

145

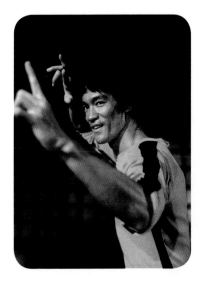

圖5-20　李小龍電影《死亡遊戲》劇照

在全球共擁有兩億以上的影迷。在許多外文字典和詞典裡都出現了一個新詞：「功夫」（kung fu）。同時，他還是截拳道的創始人，許多新型格鬥項目如UFC（終極格鬥）、MMA（綜合格鬥）都尊其為宗師。

李小龍何以取得如此成就？最為重要的是他將功夫、電影與哲學完美融合。武術是他一生奮鬥的事業，而電影是他的職業，哲學是他的精神。由此他的功夫成了哲學的藝術。功夫上，他以哲學為指導，融貫中西，吸納百家，達到了那個時代的高峰；哲學上，他以功夫為考察對象，博覽群書，思想自成體系，甚至美國部分大學還設立了有關「李小龍哲學」的課程。命運的安排讓李小龍在出生僅三個月時就被父親李海泉抱上銀幕。從6歲到18歲，李小龍先後在近20部影片中飾演童角，可以說李小龍就是在電影世界中長大的，從小就表現出表演的天賦。他認為電影是最直觀表達自我思想的藝術，他要通過電影來表達他超人的哲學和生活強者的理念。（圖5-21）

在他三十三年短暫的生命裡，他最大限度地實現了自己的生命價值。他在銀幕上塑造的形象多來自於草根。他們熱情、善

圖5-21　李小龍電影劇照

良、勇敢、不畏強暴，英雄的氣概使全世界爲之折服。儘管他在電影中痛擊日本侵略者，但直到今日，李小龍仍被日本人尊爲「武之聖者」。李小龍已經超越國界，他的形象代表了人性中對惡勢力的不屈服，表現出了人性的光輝。

二十世紀七十年代末，繼李小龍之後，成龍成爲最被看好的功夫電影接班人。成龍的眞功夫相較李小龍要稍遜一籌，但卻能迎合時代的需要添加幽默詼諧的成分。成龍拍戲努力而刻苦，許多動作的完成都堅持不用替身。其代表作之一，1994年拍攝的《紅番區》，在美國上映時創下高票房紀錄。成龍爲華人電影進軍世界立下了汗馬功勞，成爲全世界家喻戶曉的功夫明星。

隨著功夫電影的不斷發展和在世界影壇影響力的不斷擴大，陸續出現了許多功夫明星，如李連杰、甄子丹（圖5-22）、吳京、趙文卓等。由於接受過系統的武術套路訓練，這批影星具有紮實的表演功底，動作舒展大方、飄逸瀟灑。以李連杰爲例，他曾是五屆全運會冠軍，二十世紀八十年

圖5-22甄子丹電影
《葉問》劇照

甄子丹，中國香港著名影視男演員、導演。參與多部西方電影的演出與幕後製作，與成龍、李連杰同爲國際知名的華人功夫演員。

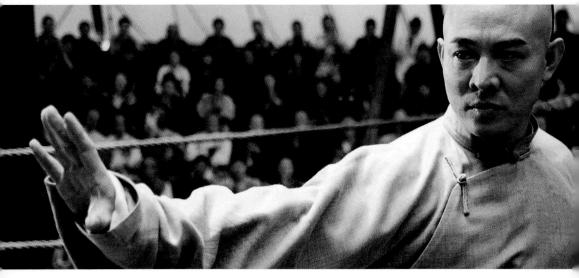

圖5-23　李連杰電影《黃飛鴻》劇照

李連傑，著名電影演員、國際功夫巨星、武術家、慈善家。1982年主演電影《少林寺》轟動全球，其主演的「黃飛鴻系列」開創了新派武俠電影風潮。迄今已塑造出黃飛鴻、方世玉、張三豐、霍元甲等經典銀幕英雄人物。

代初，以一部《少林寺》把國內武術普及推向至高點。九十年代的《黃飛鴻》（圖5-23）和《方世玉》系列，更是深入地體現出中國傳統文化的韻味。李連杰於九十年代末進軍好萊塢，他絕美的武術表演轟動了世界，讓世界認識到東方武術的華美與儒雅。

　　總之，功夫明星以及他們創作的優秀電影作品，向世人展示了中華武術博大而神祕的一面，對武術的發展起到了一定的推動作用。然而，畢竟電影只是一門藝術，武俠電影虛幻世界裡所表現出的武藝與現實中的功夫有較大差距。隨著現代技術的發展，越來越多的特效被運用到影視作品當中。然而，透過眼神來表現功夫內在真實而震撼人心的力量永遠無法用電影技巧來彌補，這就是真正功夫的魅力。

參考文獻

[1]　李印東。武術釋義[M]。北京：北京體育大學出版社，2006。

[2]　唐蘭。中國青銅器的起源與發展[J]。臺北故宮博物院院刊，1979。

[3]　徐長青。少林寺與中國文化[M]。河南：中州古籍出版社，1993。

[4]　恩格斯。家庭、私有制和國家的起源[M]。北京：人民出版社，1972。

[5]　王兆春。速讀中國古代兵書[M]。北京：藍天出版社，2004。

[6]　楊力。楊力講易經[M]。北京：北京科學技術出版社，2008。

[7]　周山。《易經》在傳統文化中的地位[J]。上海社會科學院學術季刊，1990。

[8]　何寧。淮南子集釋[M]。北京：中華書局，1998。

[9]　俞樾。諸子平議[M]。上海：上海書店，1988。

[10]　楊伯峻。春秋左傳注[M]。北京：中華書局，1981。

[11]　王鴻鵬等。中國歷代武狀元[M]。北京：解放軍出版社，2004。

[12]　司馬遷。史記[M]。北京：中華書局，1959。

[13]　李延壽。北史[M]。北京：中華書局，1974。

[14]　張之江。武術與體育[J]。教與學，1937。

[15]　鄭杭生等。社會學概論新修[M]。北京：中國人民大學出版社，2000。

[16]　姜義華。胡適學術文集——哲學與文化[M]。北京：中華書局，2001。

[17]　國家體委武術研究院。中國武術史[M]。北京：人民體育出版社，2003。

[18]　周錫瑞。義和團運動的起源[M]。張俊義，王棟譯。江蘇：江蘇人民出版社，2005。

[19]　孫隆基。中國文化深層結構[M]。廣西：廣西師範大學出版社，2004。

[20]　陳序經。東西文化觀[M]。北京：中國人民大學出版社，2004。

[21]　孫本文。社會學原理[M]。上海：商務印書館，1935。

[22]　張岱年。中國文化概論[M]。北京：北京師範大學出版社，1998。

[23]　許慎。說文解字[M]。北京：中華書局，2004。

[24]　梁啓超。飲冰室合集[M]。上海：中華書局，1932。

[25] 陳山。中國武俠史[M]。上海：上海三聯書店，1995。

[26] 陳公哲。精武會五十年[M]。遼寧：春風文藝出版社，2001。

[27] 梁漱溟。東西文化及其哲學[M]。北京：商務印書館，1999。

[28] 王宗岳。太極拳譜‧十三勢歌[M]。北京：人民體育出版社，2001。

[29] 毛澤東。體育之研究[J]。新青年，1917-04-01。

[30] 松田隆智。中國武術史略[M]。四川：四川科學技術出版社，1984。

[31] 陳峰。武士的悲哀[M]。陝西：陝西人民教育出版社，2000。

[32] 張孔昭。少林正宗拳經[M]。北京：北京師範大學出版社，1989。

[33] 王聯斌。中華武德通史[M]。北京：解放軍出版社，1998。

[34] 卜人杰。國技概論[M]。南京：正中書局，1936。

[35] 吳殳。手臂錄[M]。北京：北京師範大學出版社，1989。

[36] 馬國興。古拳論闡釋[M]。陝西：陝西科學出版社，2001。

[37] 陳鐵笙。少林拳術祕訣[M]。北京：中國書店，1984。

[38] 沈壽。太極拳論譚[M]。北京：人民體育出版社，1997。

[39] 聞一多。聞一多全集[M]。北京：三聯出版社，1982。

[40] 林語堂。中國人[M]。北京：學林出版社，2001。

[41] 魯迅。中國小說史略[M]。北京：人民文學出版社，1973。

[42] 胡適。胡適之說儒[M]。陝西：陝西師範大學出版社，2005。

[43] 董躍忠。武俠文化[M]。北京：中國經濟出版社，1995。

[44] 李約瑟。中國科學技術史[M]。北京：科學出版社，1990。

責任編輯　　雪　兒
封面設計　　陳德峰

中華文化基本叢書──13

書　　名　**武道神藝：中國武術**
著　　者　李印東
出　　版　三聯書店（香港）有限公司
　　　　　香港北角英皇道499號北角工業大廈20樓
　　　　　20/F., North Point Industrial Building,
　　　　　499 King's Road, North Point, Hong Kong
香港發行　香港聯合書刊物流有限公司
　　　　　香港新界大埔汀麗路 36 號 3 字樓
版　　次　2014 年10月香港第一版第一次印刷
規　　格　16 開(165 × 230 mm)164 面
國際書號　ISBN 978-962-04-3511-9
© 2014 Joint Publishing (H.K.) Co., Ltd.
Published in Hong Kong

本書原由北京教育出版社以書名《中華文明探微系列叢書(18種)》出版，經由原出版者授權本公司
在除中國內地以外地區出版發行。